D1191251

new furniture design

daab

El hombre moderno busca la individualidad y, para poder impregnar de la propia personalidad los monótonos bloques de viviendas de las ciudades, intenta diferenciarse mediante el diseño de los interiores. Los diseñadores contemporáneos no sólo idean los muebles según aspectos funcionales, sino que experimentan con formas que fluyen, con colores intensos y con los contrastes. Su visión es una fusión ecléctica de elementos conocidos, que se combinan unos con otros de forma novedosa para proporcionar nuevas sensaciones: la madera maciza pulida alterna con el metal mate, superficies de cristal se sustentan en madera lacada y el plástico se mezcla con la piel.

L'homme moderne est en quête d'individualité et, afin de pouvoir imprégner de sa propre personnalité les blocs monotones des immeubles des villes, il tente de se différencier grâce au design d'intérieur. Les créateurs contemporains non seulement conçoivent des meubles selon des aspects fonctionnels mais expérimentent également avec les formes fluides, les couleurs intenses et les contrastes. Leur vision est une fusion éclectique d'éléments connus se combinant les uns aux autres de façon novatrice afin de proposer de nouvelles sensations : le bois massif poli s'allie au métal mat, les surfaces vitrées s'entourent de bois laqué et le plastique se marie avec le cuir.

L'uomo moderno vuole individualizzarsi e, per poter imprimere la propria personalità ai monotoni blocchi di appartamenti delle città, cerca di differenziarsi nel disegno degli interni. Nel disegno dei mobili, i designers di oggi non solo si preoccupano per la funzionalità, ma sperimentano con forme fluide, con colori intensi e con i contrasti. L'idea è quella di fondere in maniera eclettica gli elementi conosciuti combinandoli gli uni con gli altri in maniera sorprendente per offrire sensazioni nuove: il legno massello levigato si accosta al metallo opaco, superfici di vetro si appoggiano su legno laccato e la plastica si combina con la pelle.

Der moderne Mensch strebt nach Individualität. Um aber in den oftmals anonymen und architektonisch einfallslos anmuten-
den Wohnblöcken der Städte die eigene Persönlichkeit zu entfalten, bemüht er sich um eine individuelle Inneneinrichtung.
Zeitgenössische Designer entwerfen daher ihre Möbel nicht mehr nur nach funktionalen Aspekten, sondern experimentieren
mit fließenden Formen, kräftigen Farben und Kontrasten. Ihre Vision ist eine eklektische Fusion von vertrauten Elementen, die
neu miteinander kombiniert werden und zu einem neuen haptischen Erlebnis führen. Poliertes Massivholz trifft auf mattes
Metall, Glasoberflächen werden von lackiertem Holz getragen und Plastik wird mit Leder verarbeitet.

In the constant search for individuality, the modern man strives to differentiate and imbue the monotonous residential blocks
common to large urban centers with personality through the use of interior design. Contemporary designers conceive furni-
ture not only based on functional criteria, but also through the experimentation with fluid forms, strong colors and stimula-
ting contrasts. Their vision is built upon an eclectic fusion of familiar elements that are innovatively combined to provoke new
sensations: Solid, polished wood is combined with matte metal, glass surfaces are supported by lacquered wood, and plastic
is combined with leather.

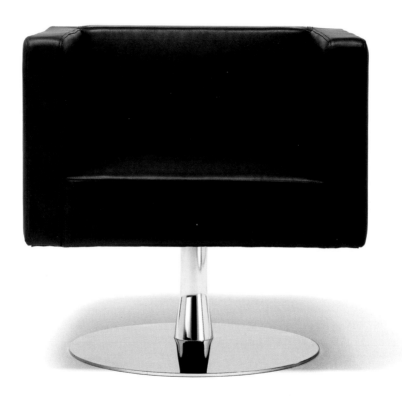

Alfredo Häberli
Solitaire | 2001
Offecct

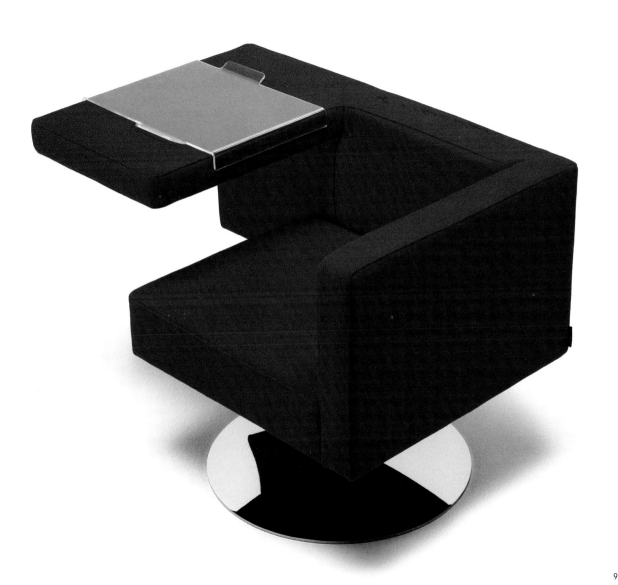

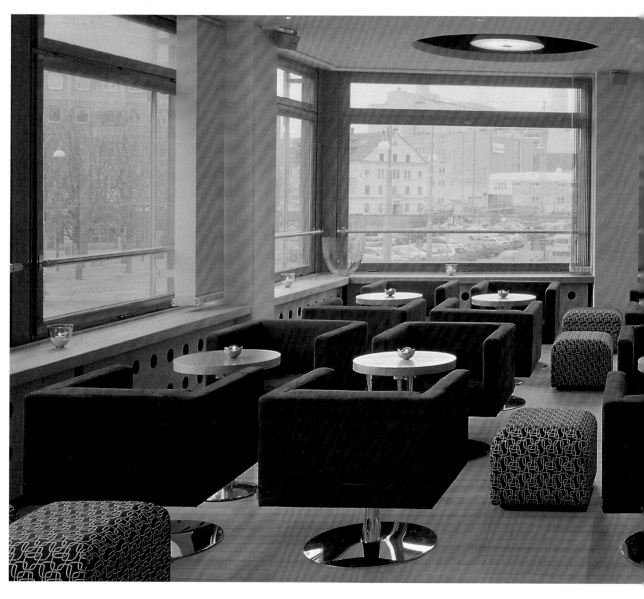

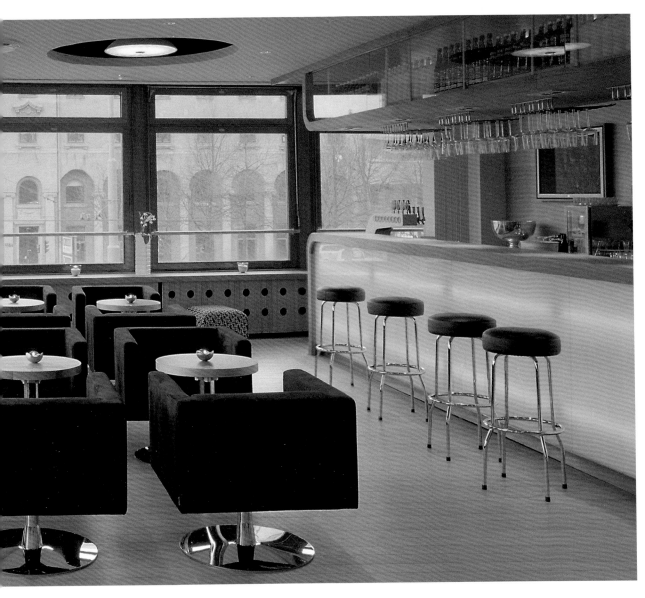

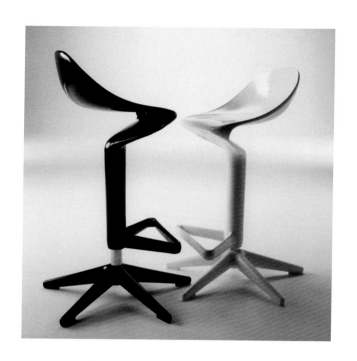

Antonio Citterio & Toan Nguyen
Spoon | 2003
Kartell

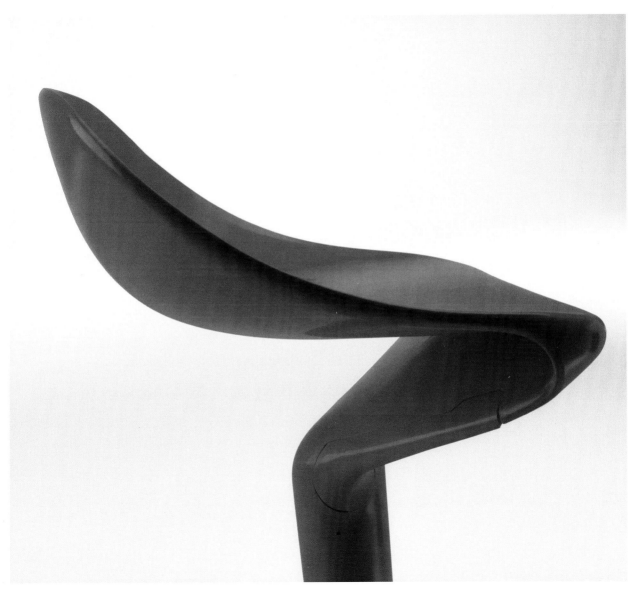

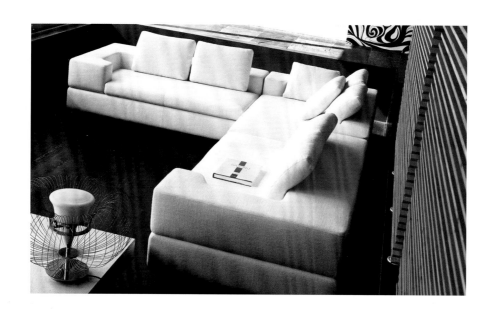

Antonio Romanó
Loop | 2003
Mos Italia

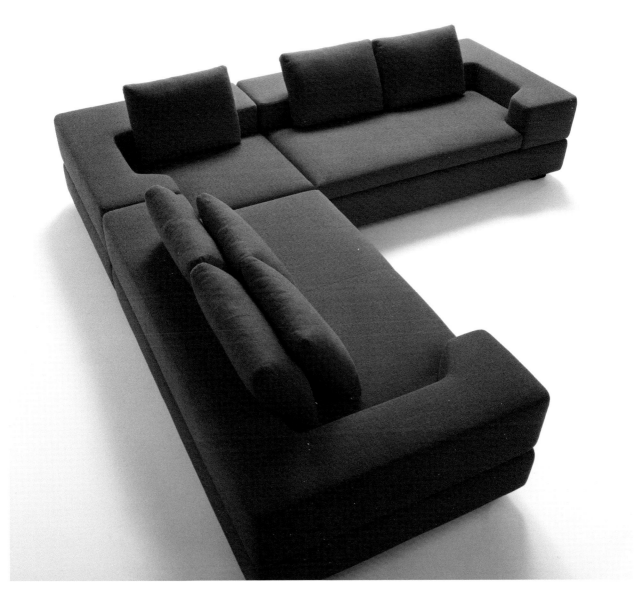

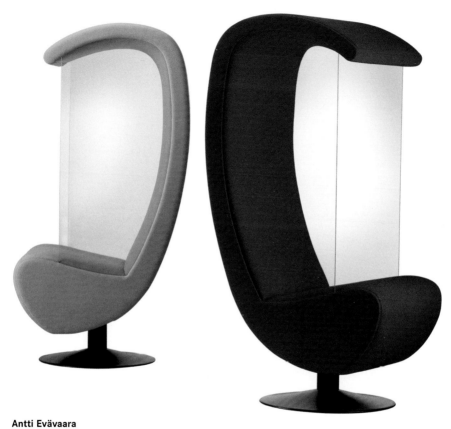

Antti Evävaara
Silence | 2002
Studio Antti E

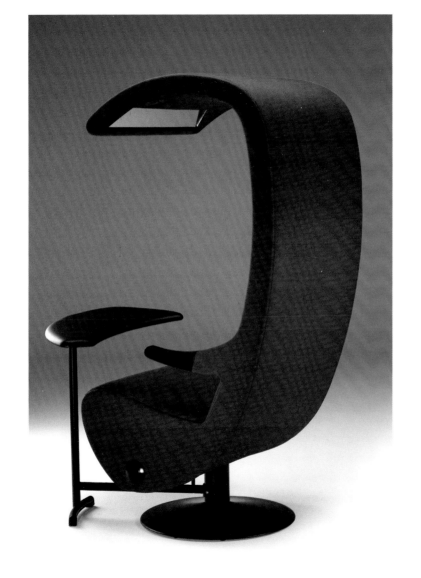

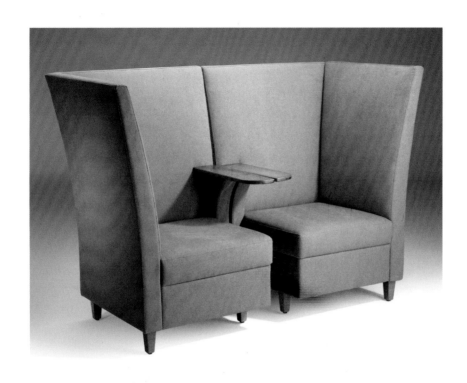

Antti Evävaara
Hellas Paravent | 2002
Studio Antti E

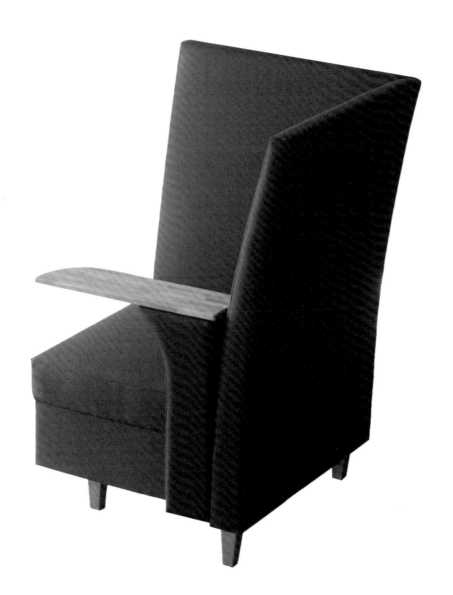

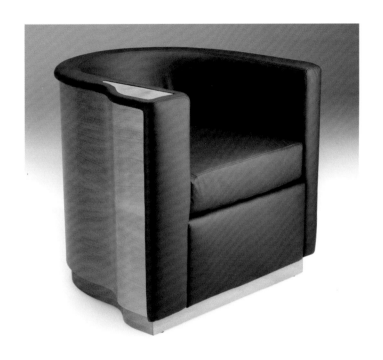

Antti Evävaara
Arkade | 2002
Studio Antti E

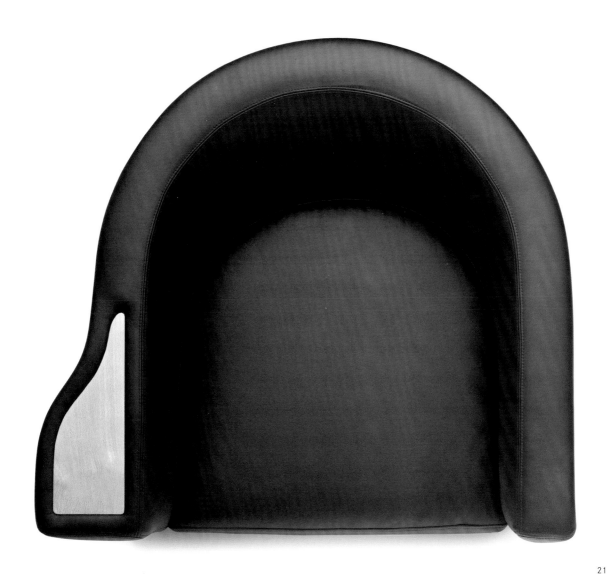

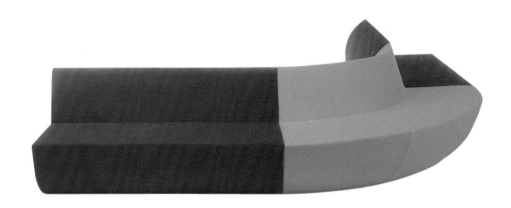

Aziz Sariyer
Istanbul 6, Istanbul 4, Istanbul 2, Istanbul 5 | 2003
Derin Design

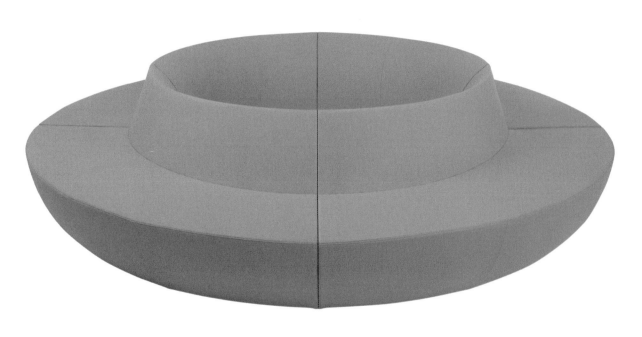

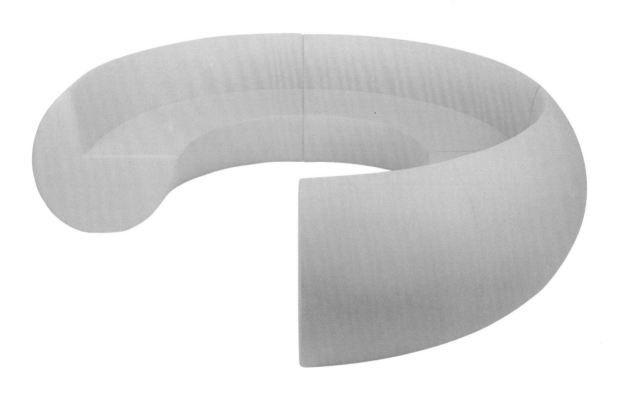

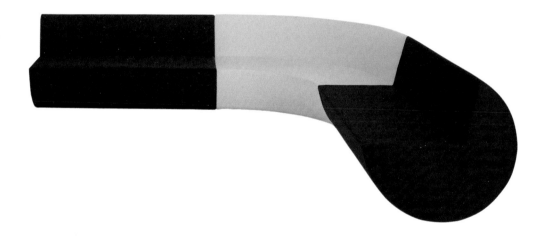

Aziz Sariyer
Triplet 1, Triplet 2 | 2004
Derin Design

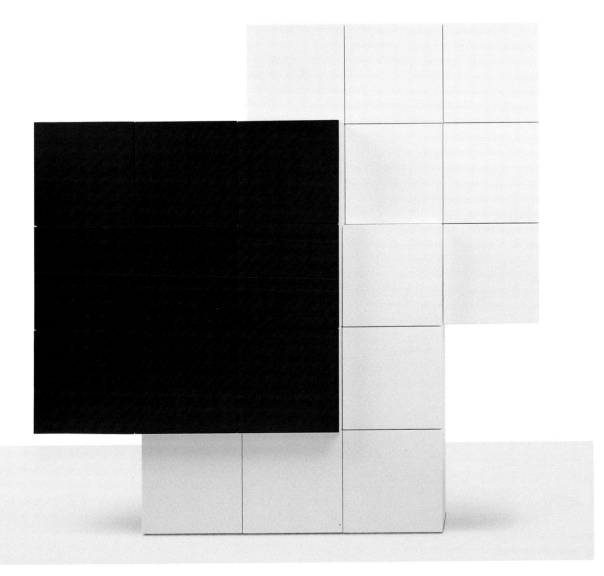

Aziz Sariyer
Ball | 2004
Derin Design

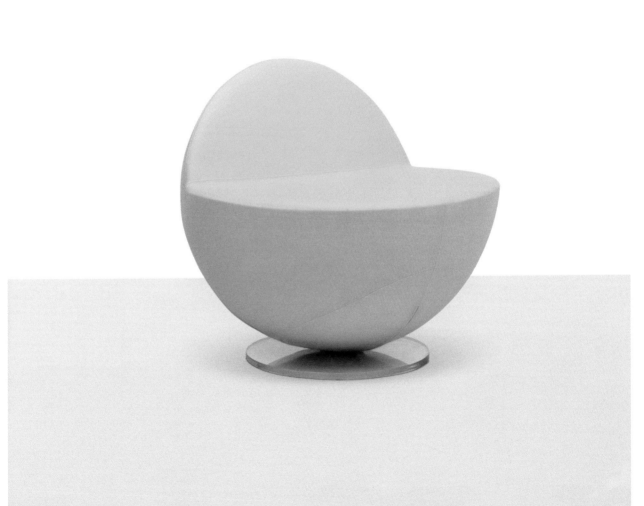

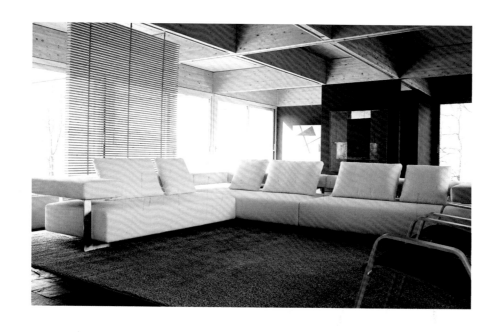

Azzolina & Carlo Tamborini Engineering Decoma Design
Area | 2003
Mos Italia

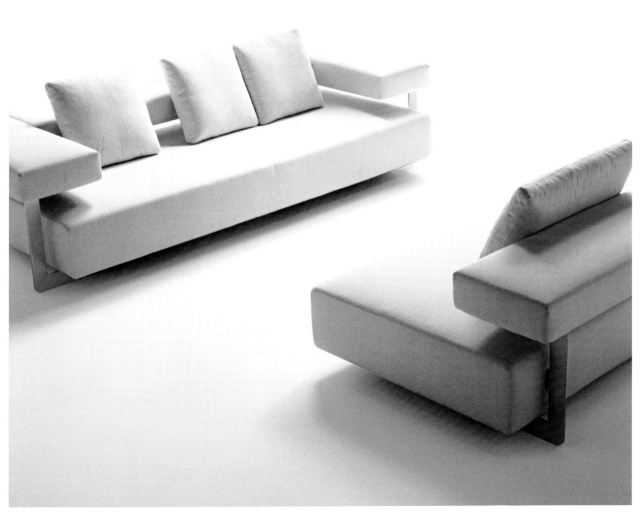

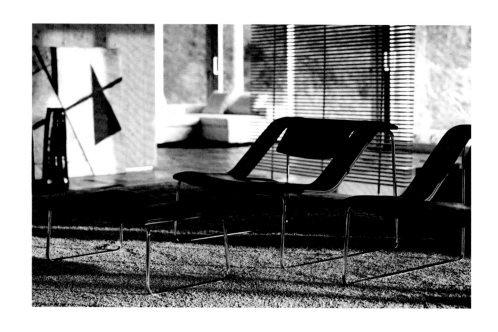

Azzolina & Carlo Tamborini Engineering Decoma Design
Haga | 2002
Mos Italia

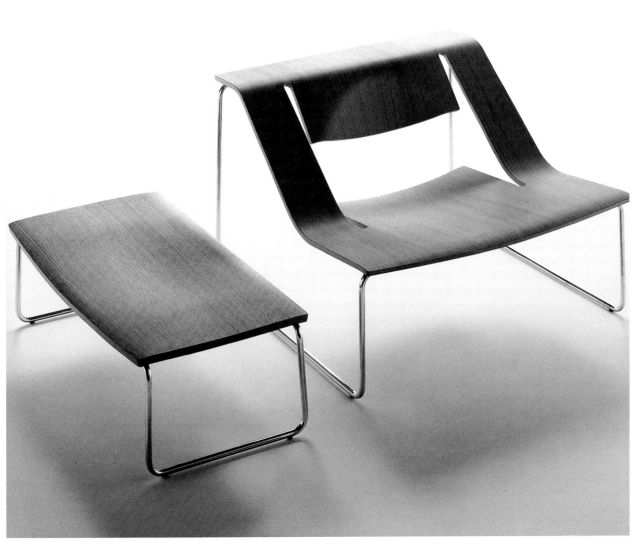

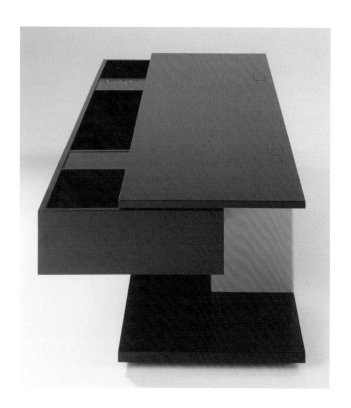

Bert van der Aa
Kast 01 | 2003
Artifort

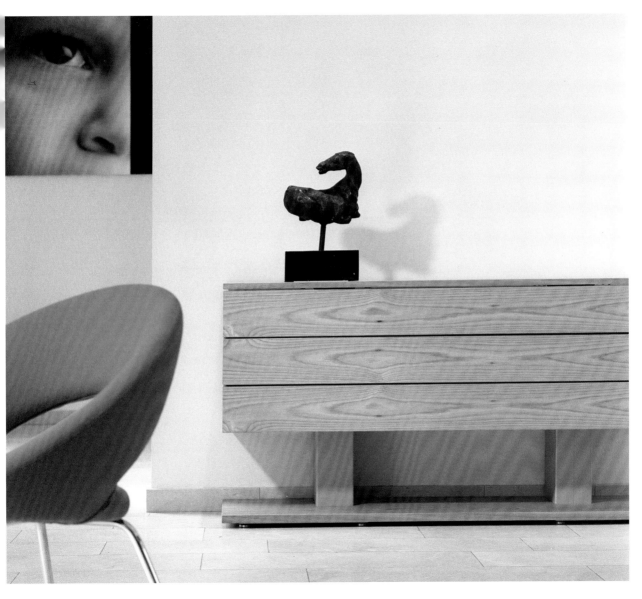

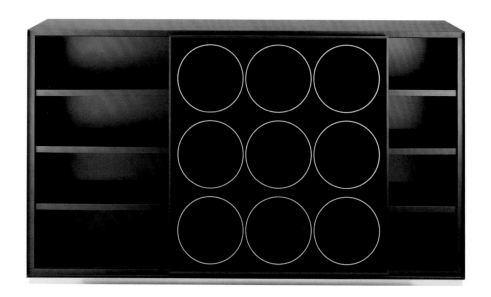

Carlo Colombo
Speed | 2004
Zanotta

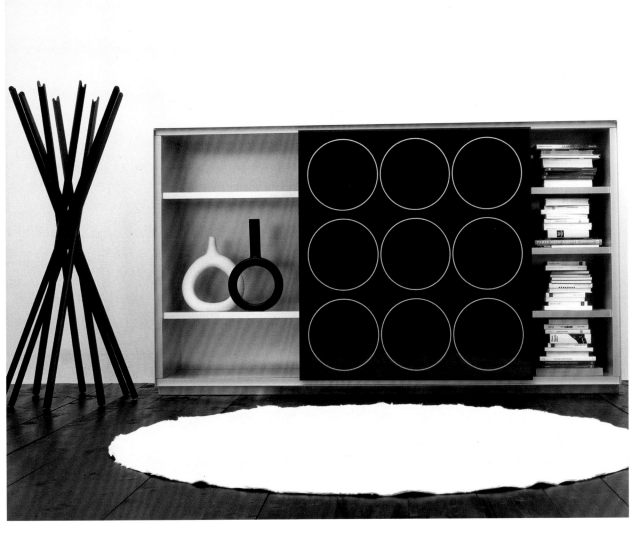

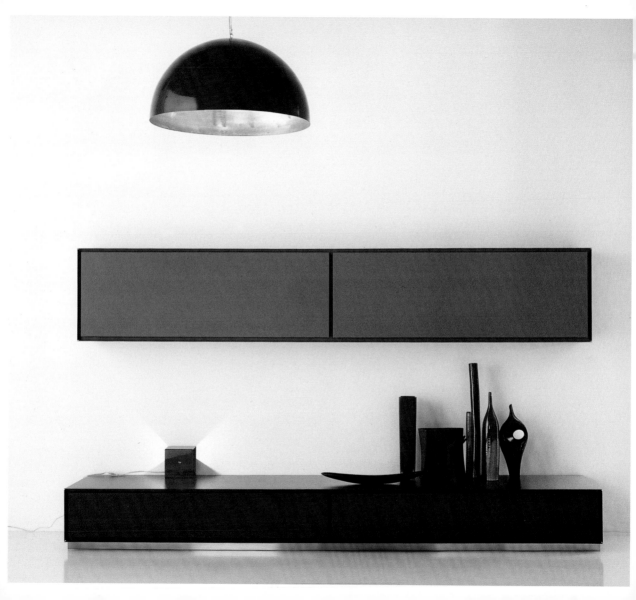

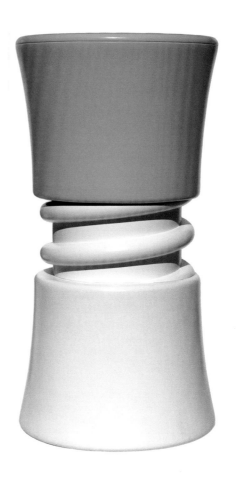

Cécile Troitzky & Achille Habay
Elvis | 2004
Ghaadé

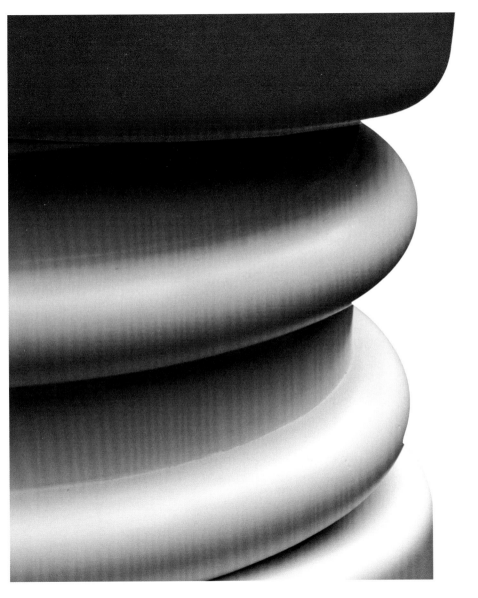

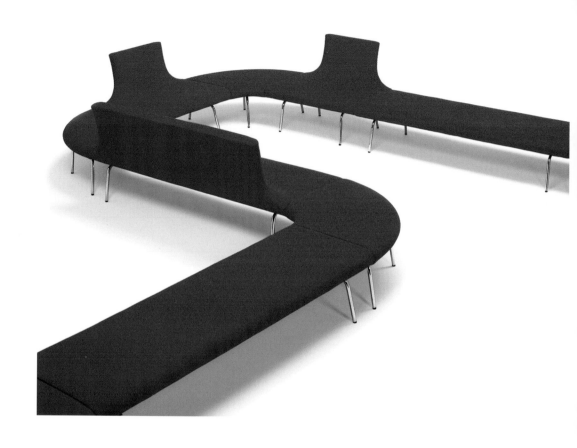

Eero Koivisto
Orbit, Orbit Satellite | 2003, 2005
Offecct

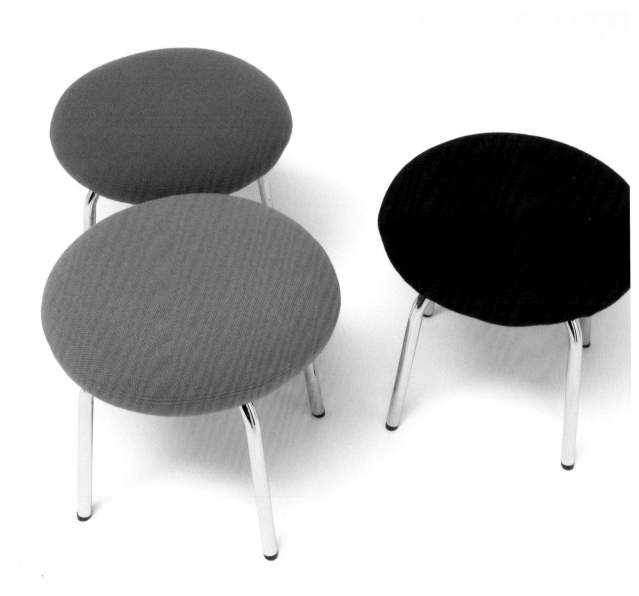

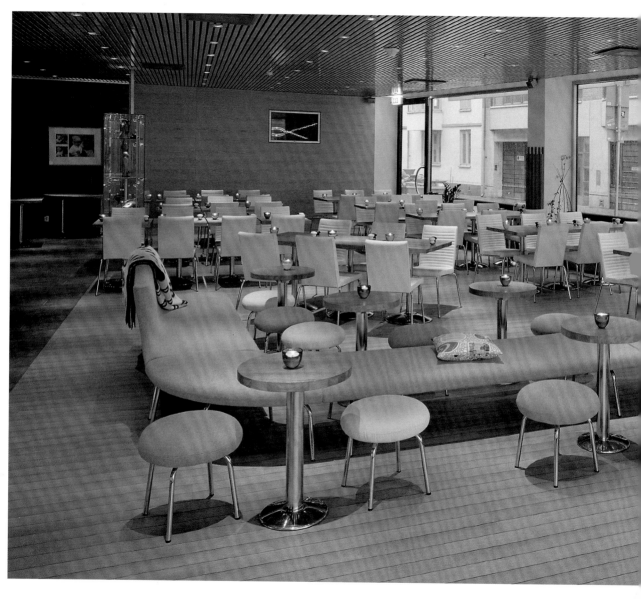

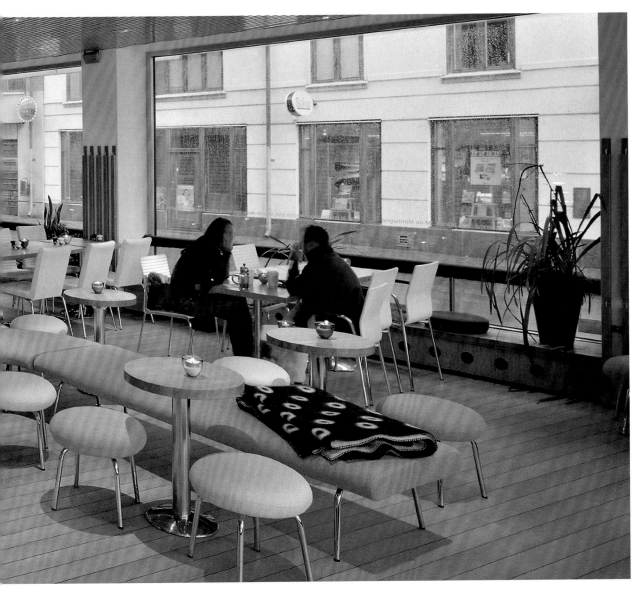

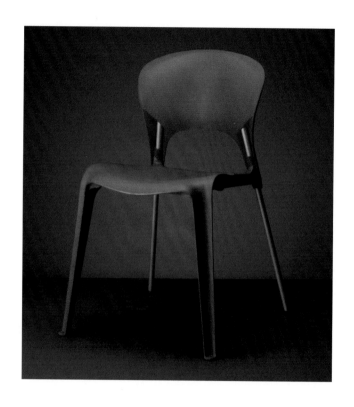

Erik Magnussen
Plasma | 2005
Engelbrechts Contract Furniture

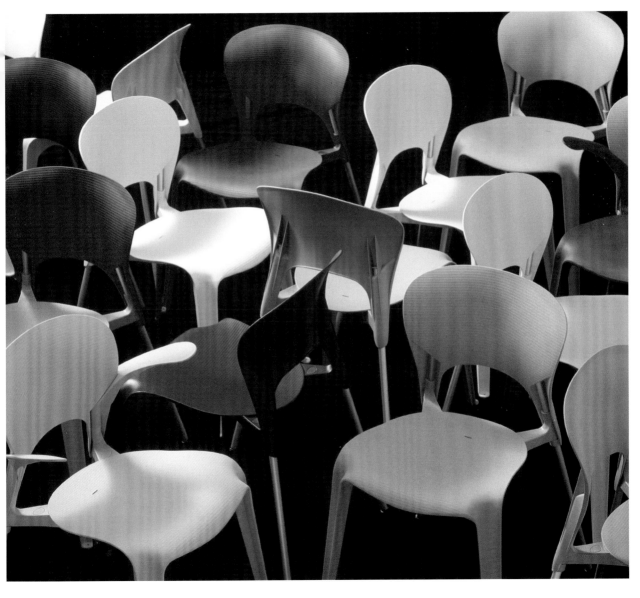

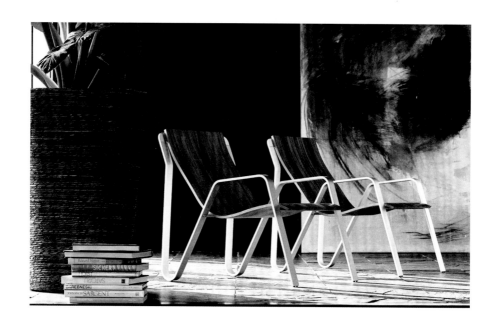

Fabiano Trabucchi
Florence | 2002
Mos Italia

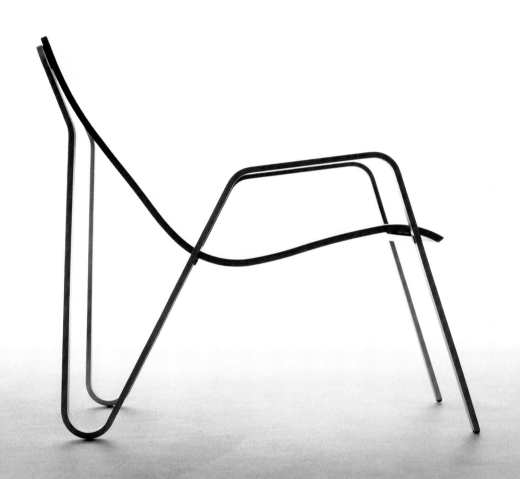

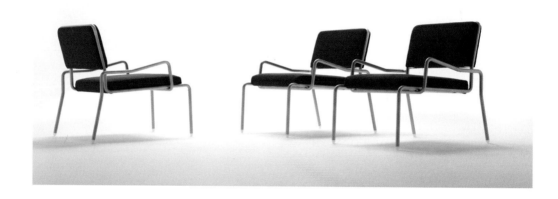

Fabiano Trabucchi
Fly | 2002
Mos Italia

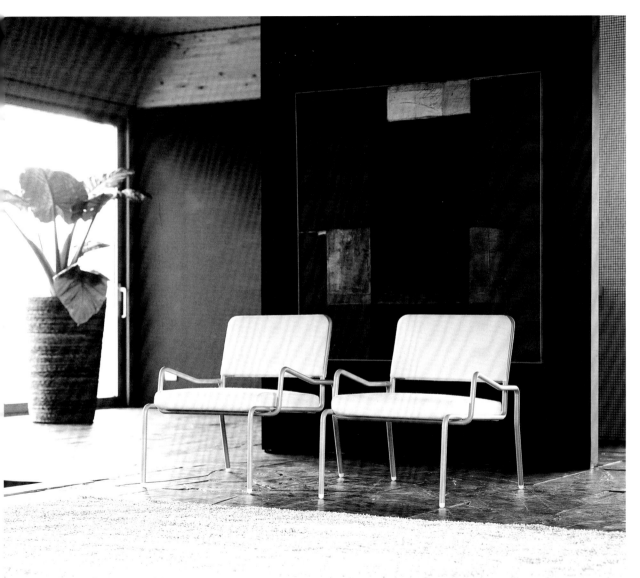

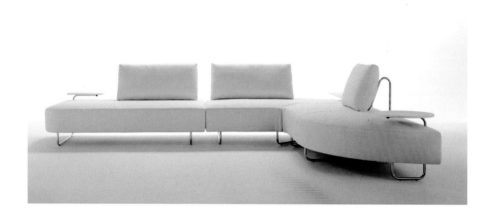

Fabiano Trabucchi
Lacan | 2001
Mos Italia

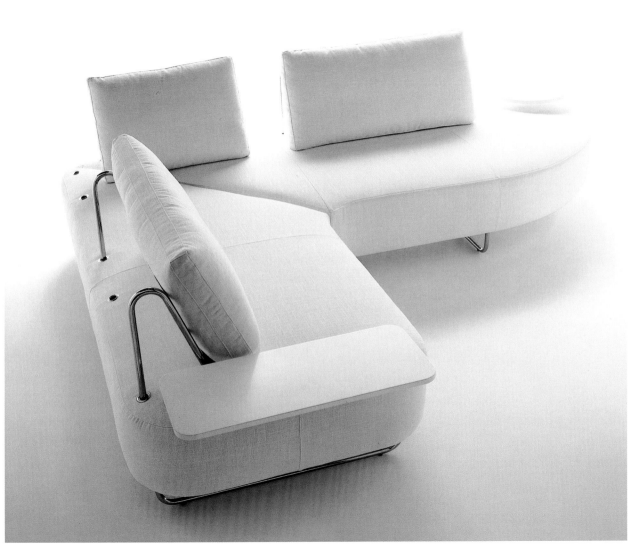

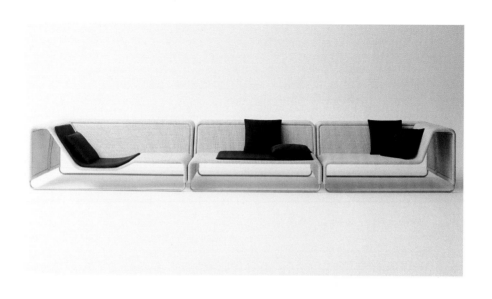

Francesco Rota
Island | 2003
Paola Lenti

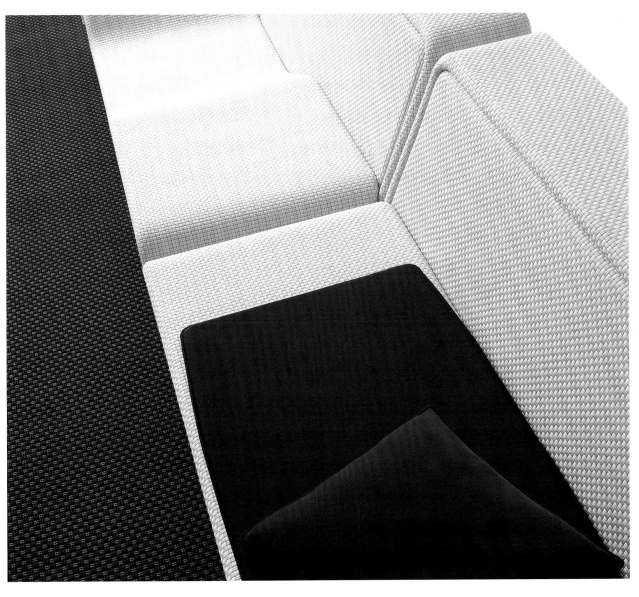

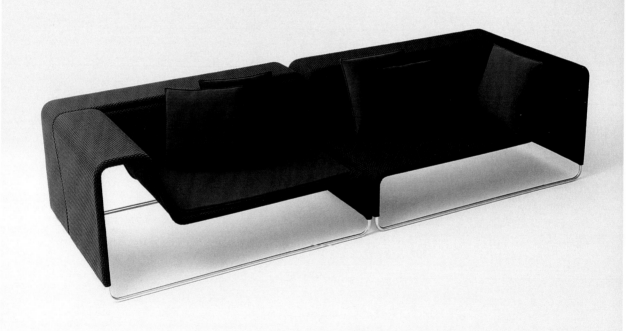

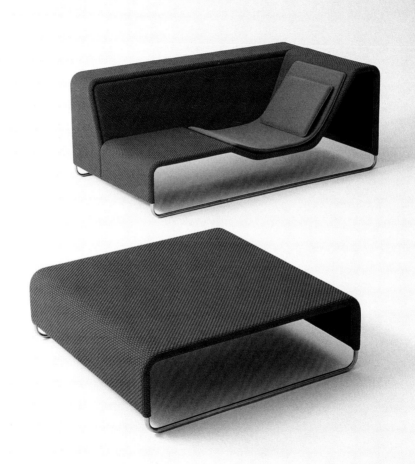

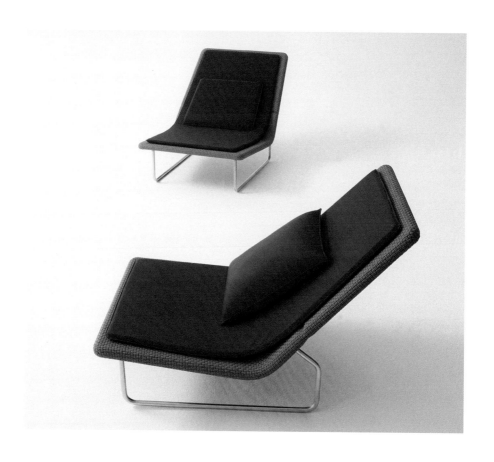

Francesco Rota
Sand | 2003
Paola Lenti

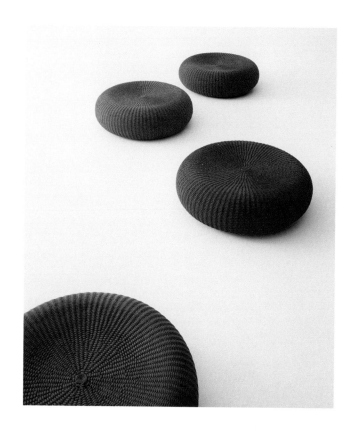

Francesco Rota
Shell | 2003
Paola Lenti

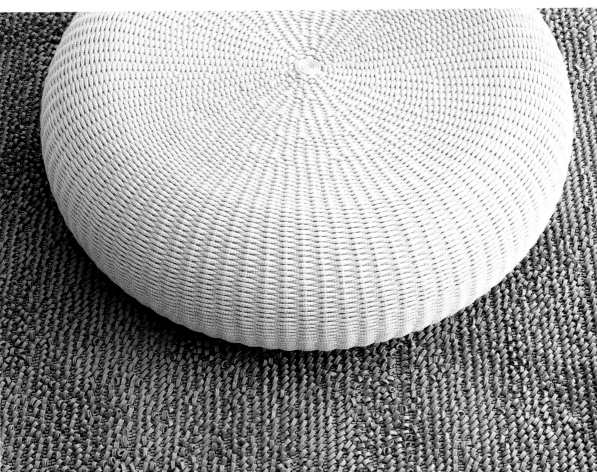

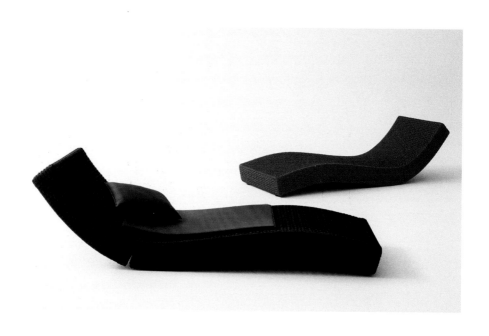

Francesco Rota
Wave | 2003
Paola Lenti

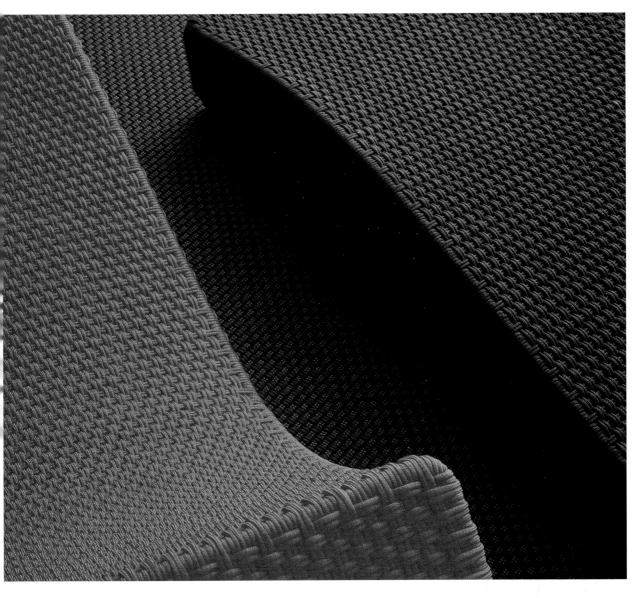

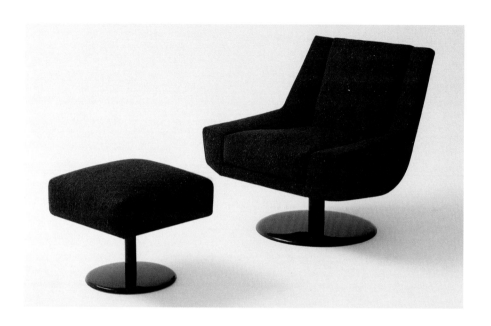

Francesco Rota
Argo | 2004
Paola Lenti

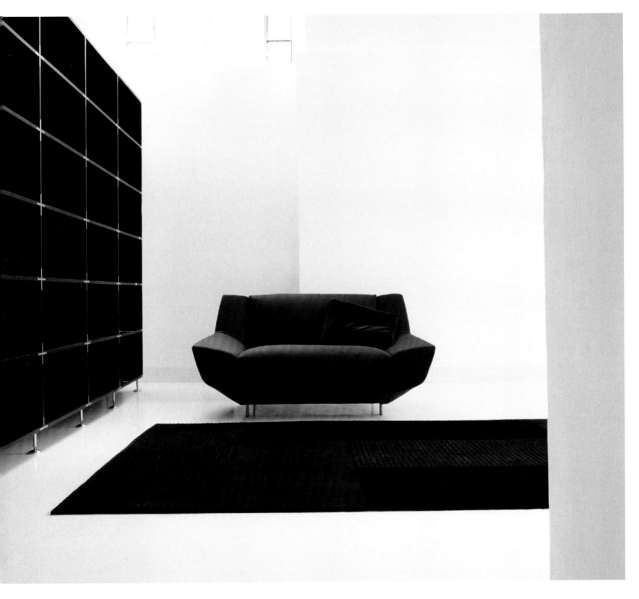

Franco Poli
x.12 | 2004
Bernini

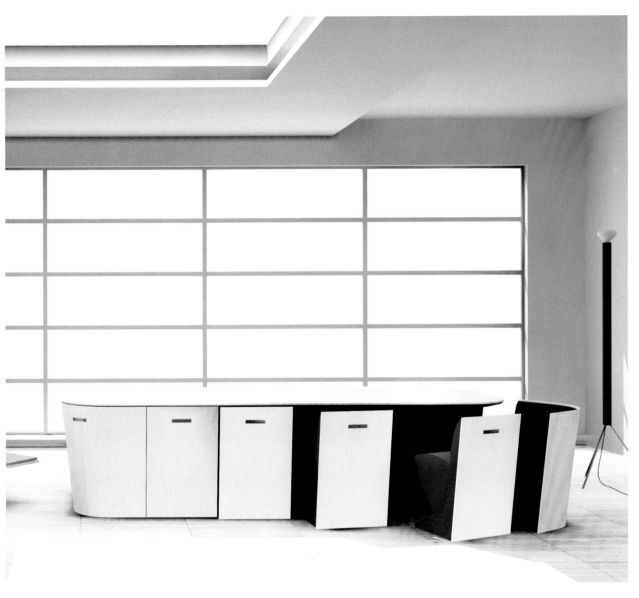

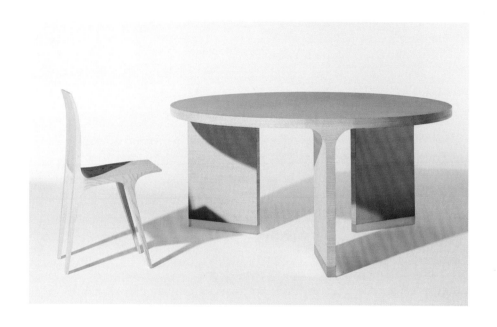

Franco Poli
0+1 | 2002
Bernini

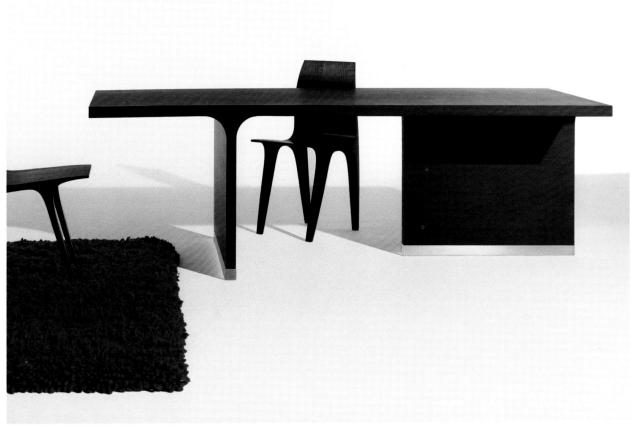

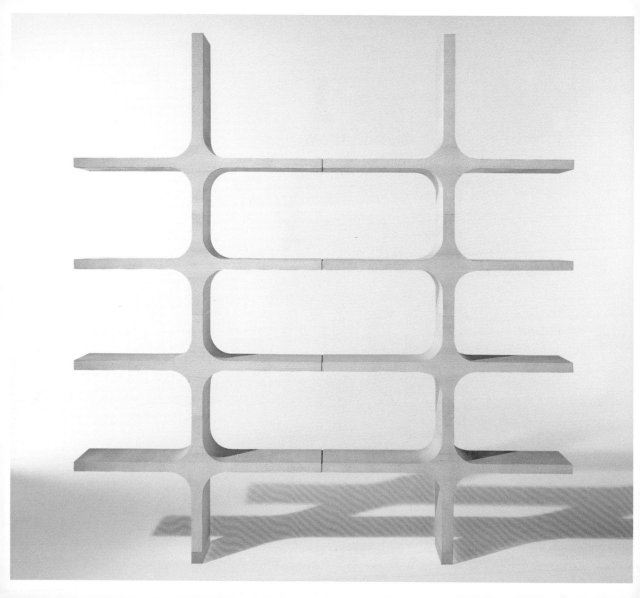

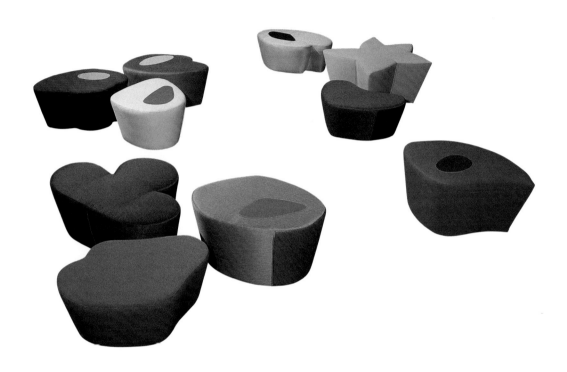

Giorgio Saporiti
Funghi | 2004
Il Loft

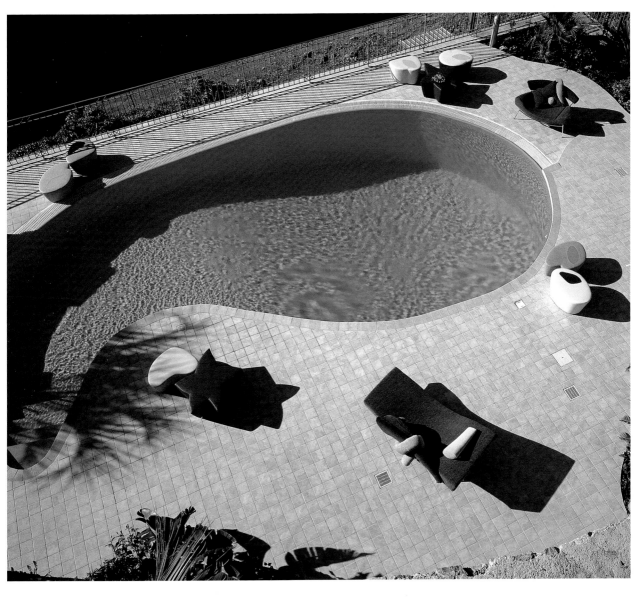

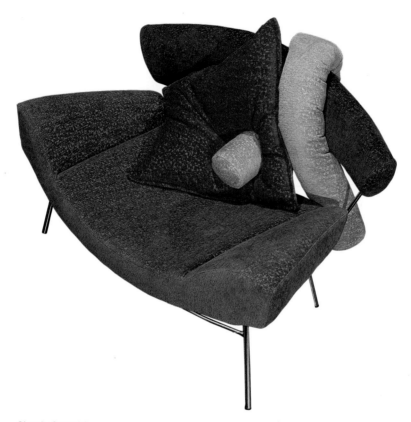

Giorgio Saporiti
Skyline | 2004
Il Loft

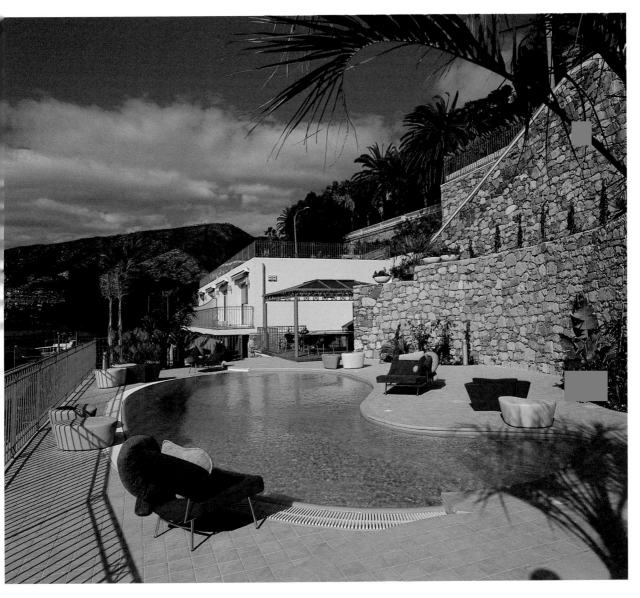

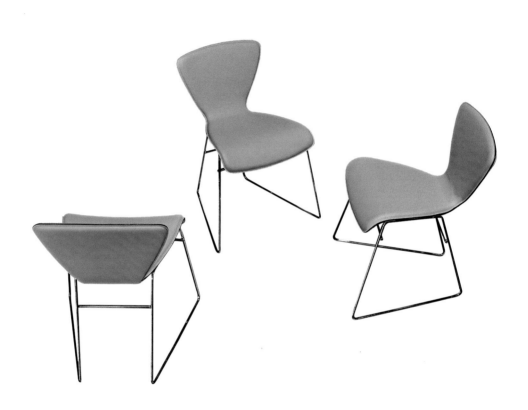

Giorgio Saporiti
Lara | 2004
Il Loft

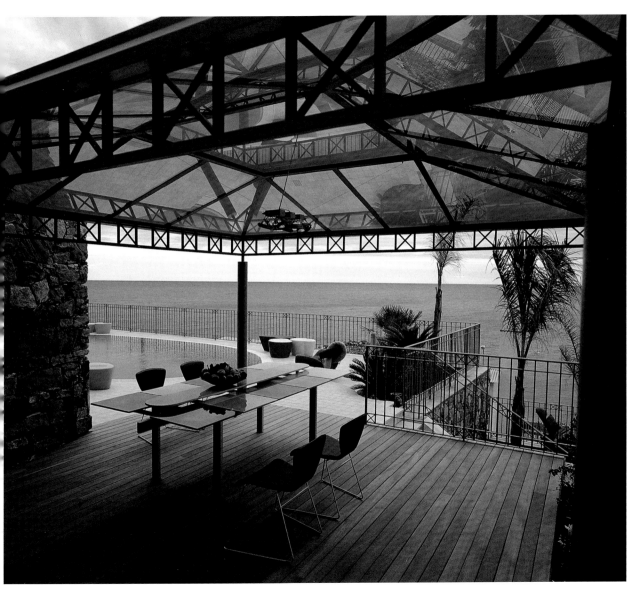

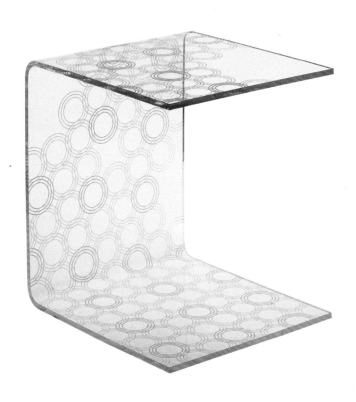

Ilaria Marelli & Diana Eugeni
Lucciolo | 2004
Zanotta

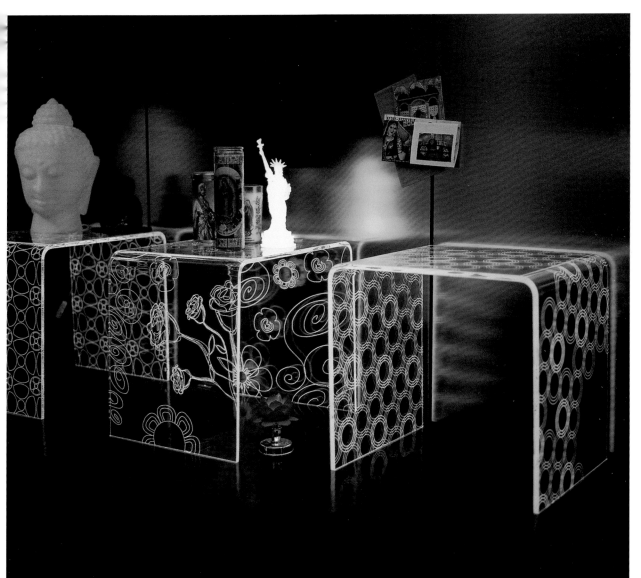

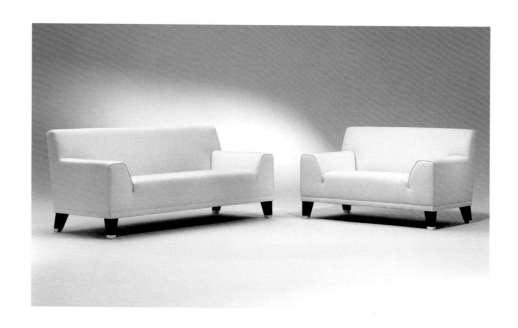

Jan des Bouvrie
Acta | 2003
Wittmann

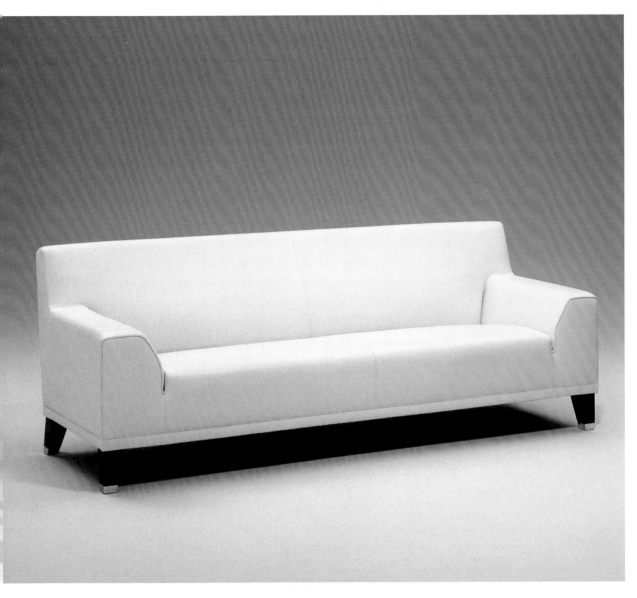

Jasper Morrison
Oblong | 2004
Cappellini

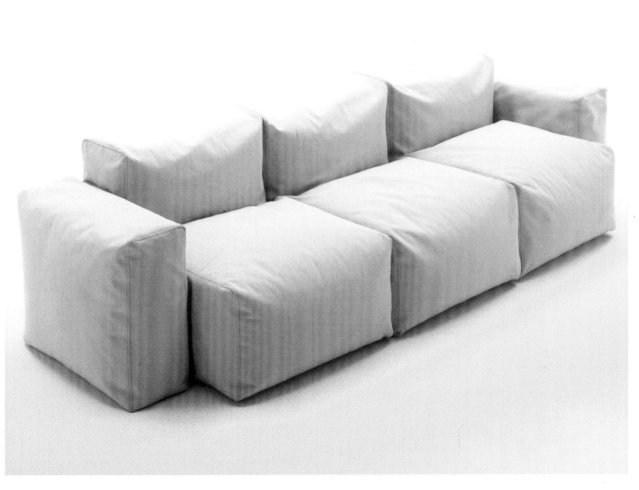

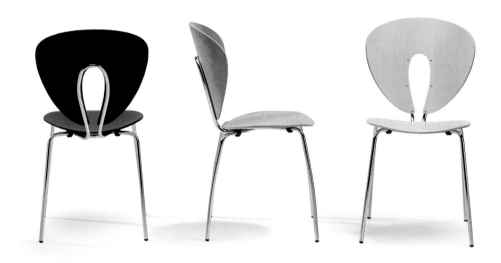

Jesús Gasca
Globus | 2004
Stua

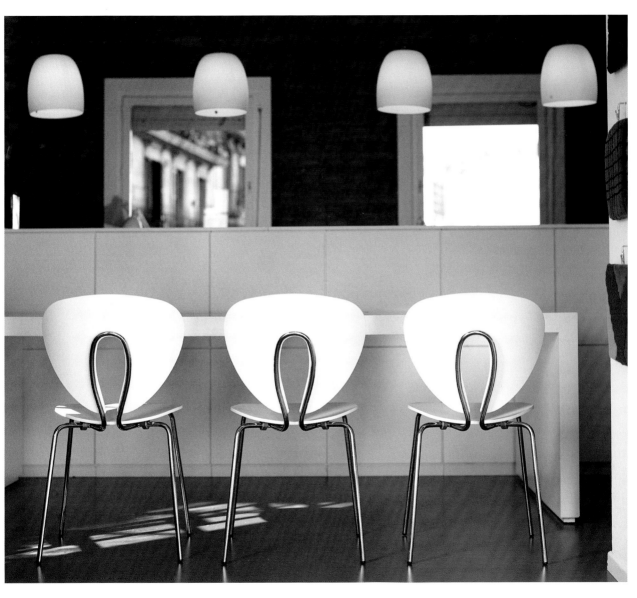

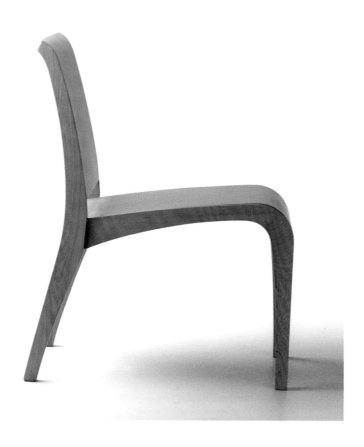

Jonathan Daifuku
Woody | 1999
Sellex

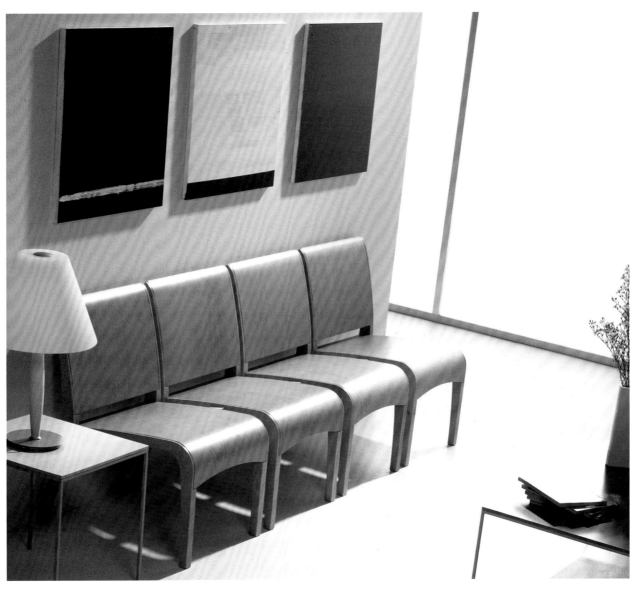

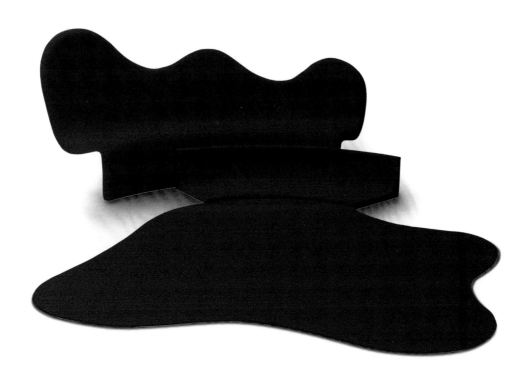

Karim Rashid
Butterfly & Krysalis| 2004
Felicerossi

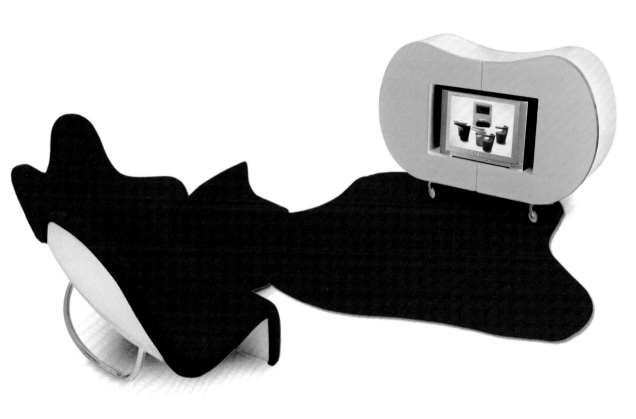

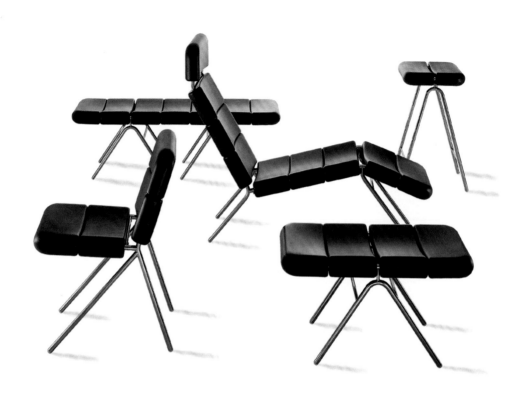

Karim Rashid
Kush | 2003
Zerodisegno

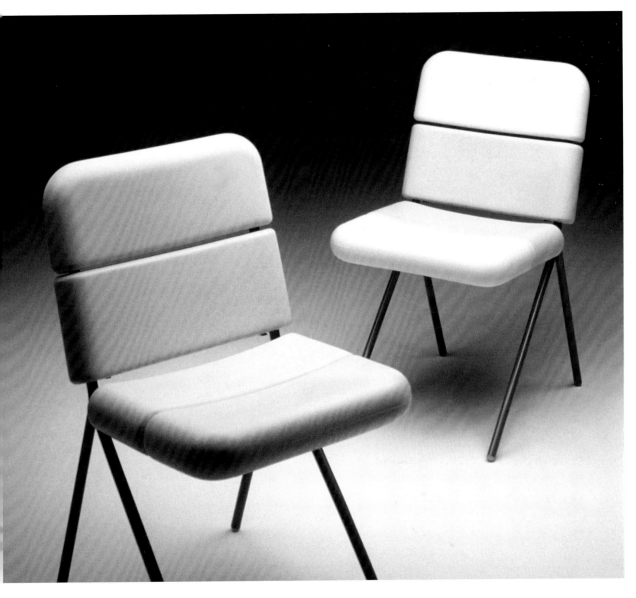

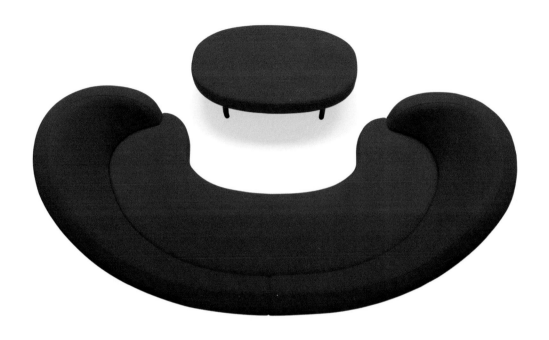

Karim Rashid
Orgy | 2003
Offecct

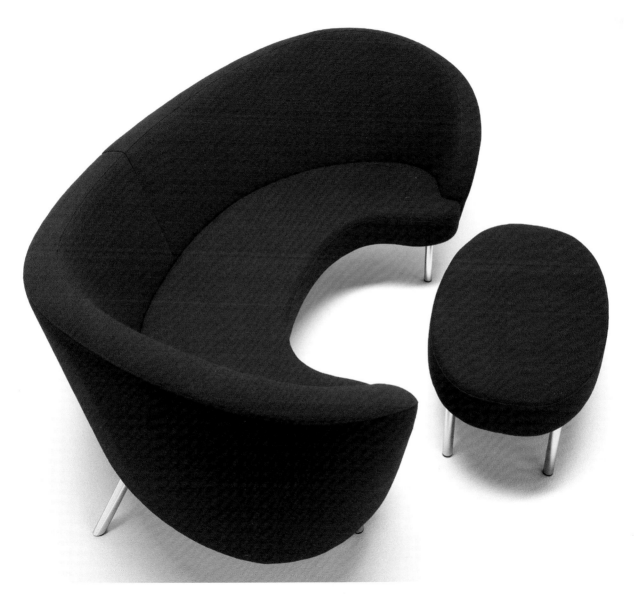

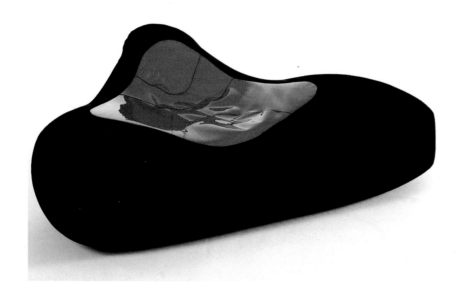

Karim Rashid
Superblob | 2003
Edra

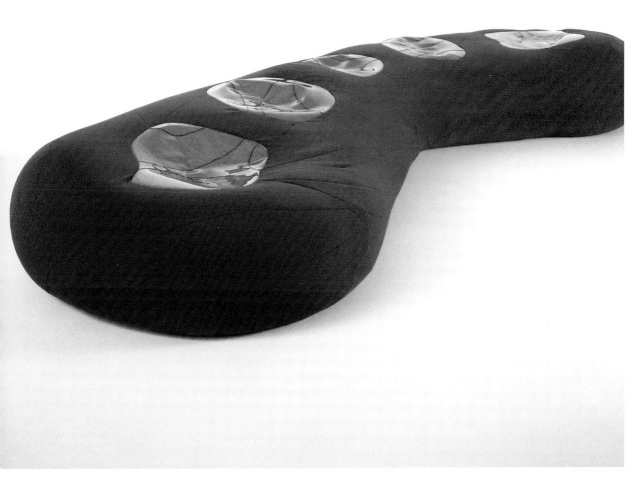

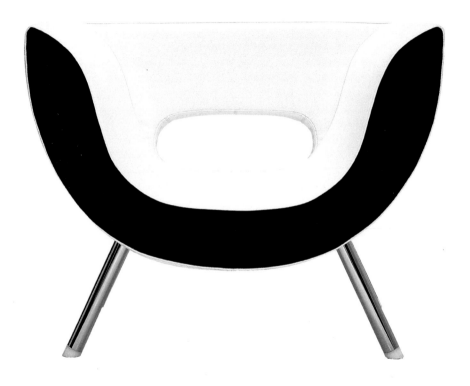

Karim Rashid
Spline | 2003
Frighetto

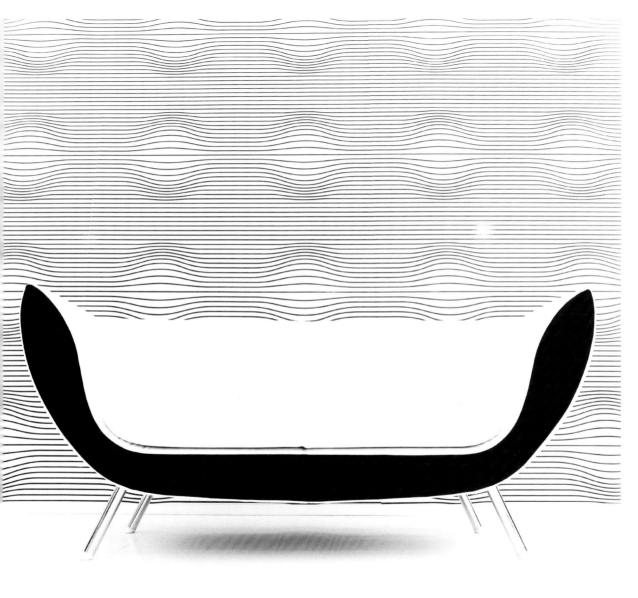

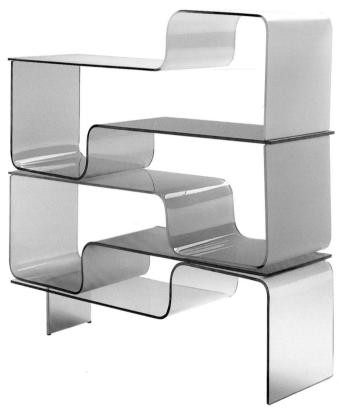

Karim Rashid
Kurl | 2005
Zeritalia

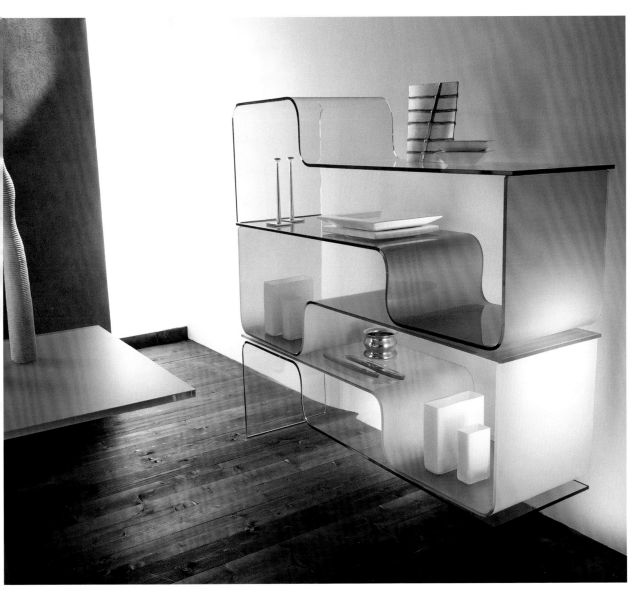

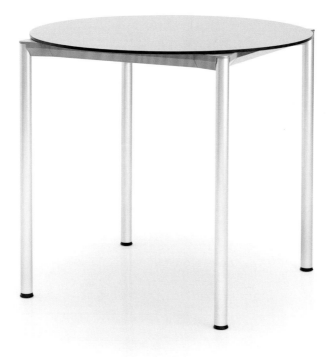

Kasper Salto
Ice table KS323 | 2004
Fritz Hansen

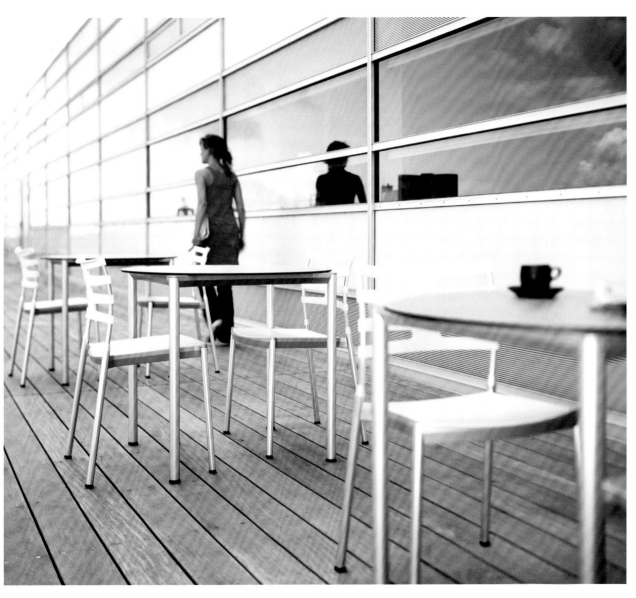

Konstantin Grcic
Chaos | 2003
Classicon

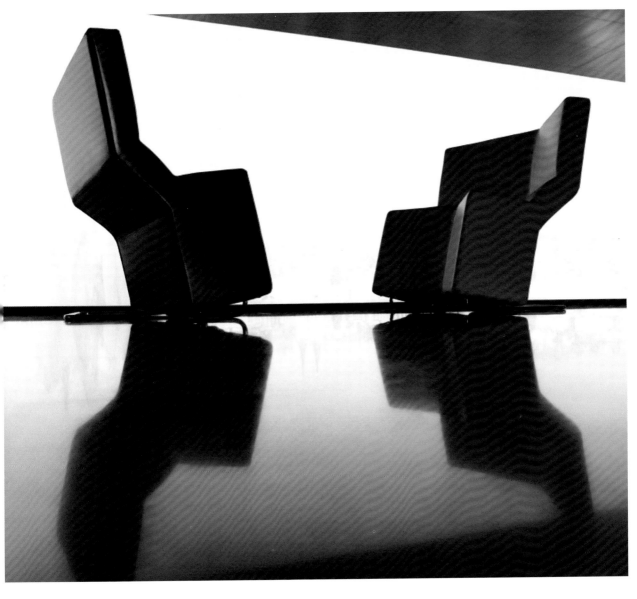

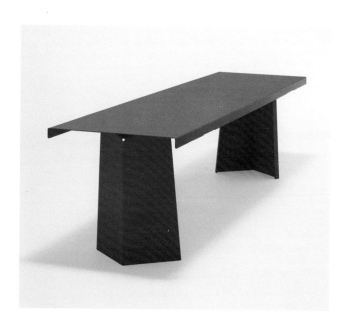

Konstantin Grcic
Pallas | 2003
Classicon

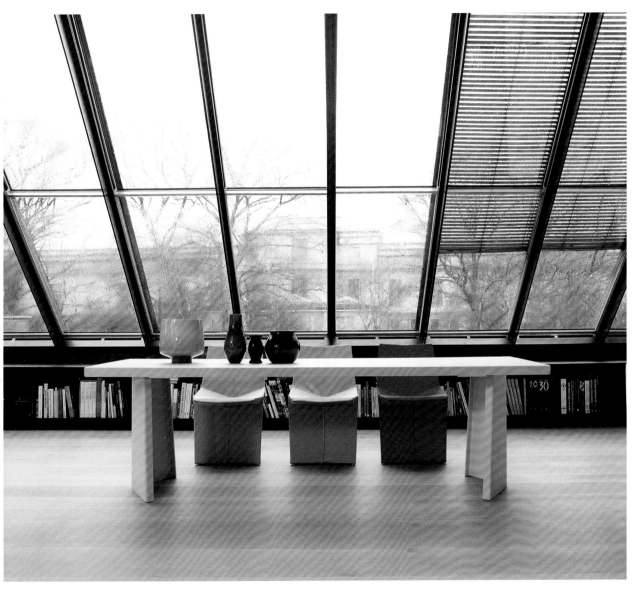

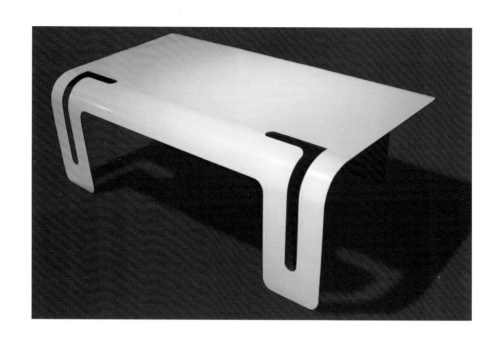

Lee Stewart
Lite Inn It | 2004
Yoy and I Design

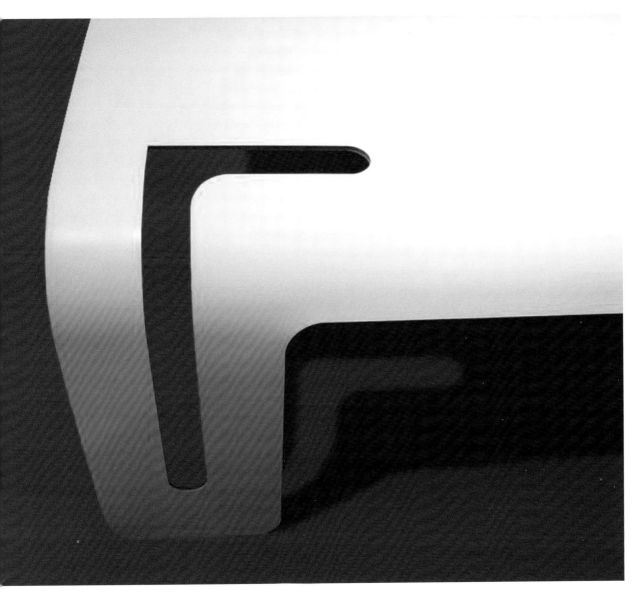

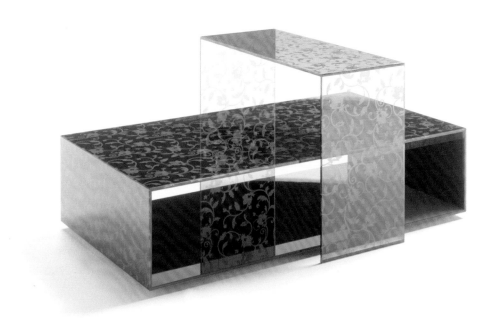

Lissoni Associati
Bridge and Tunnel Tables | 2004
Glas Italia

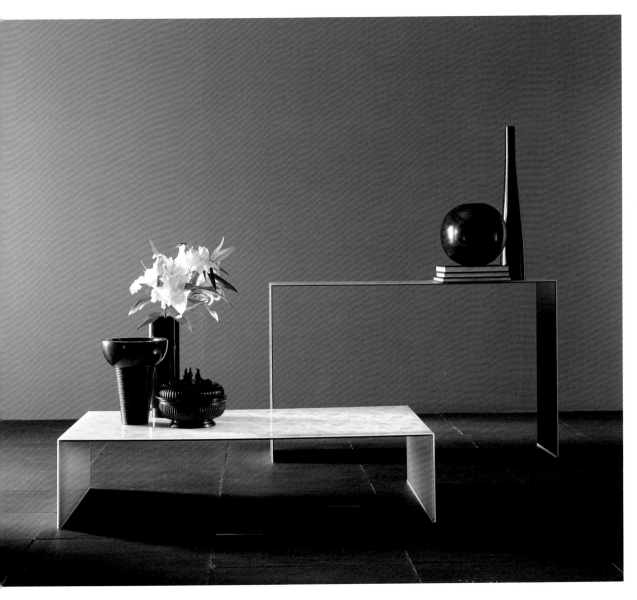

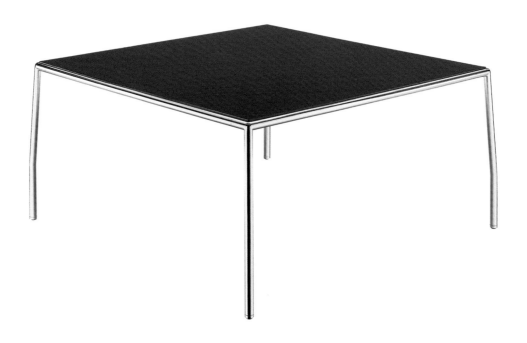

Ludovica & Roberto Palomba
Jack | 2004
Zanotta

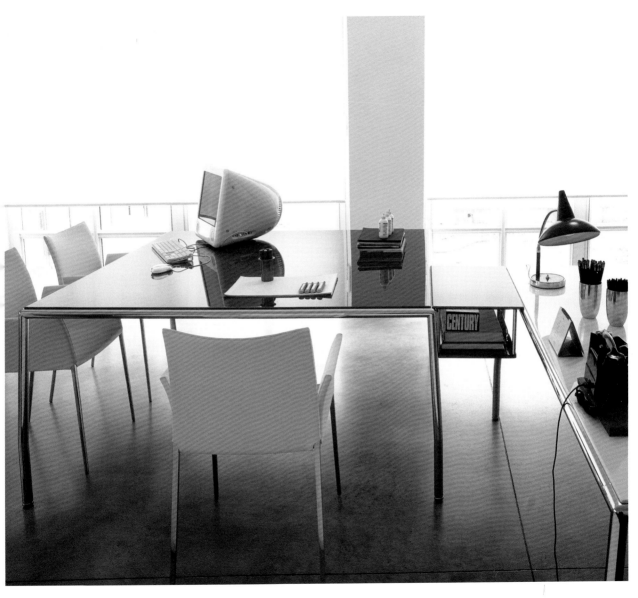

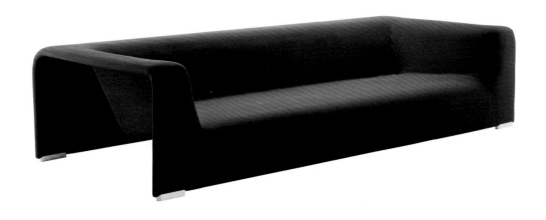

Ludovica & Roberto Palomba
Zak | 2004
Zanotta

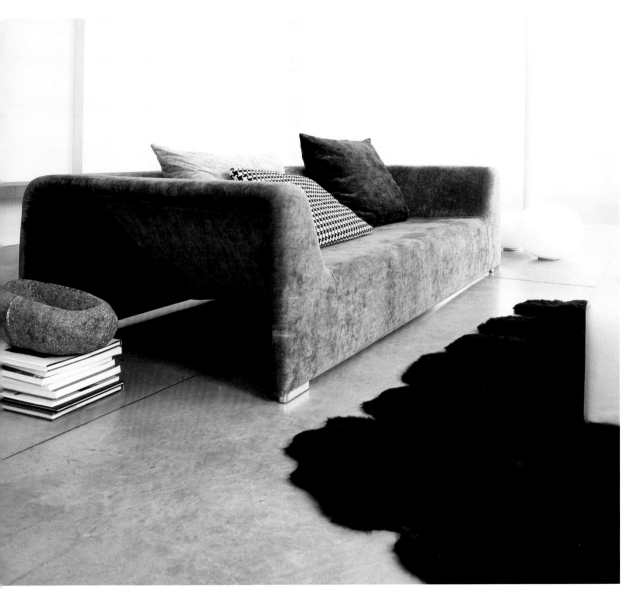

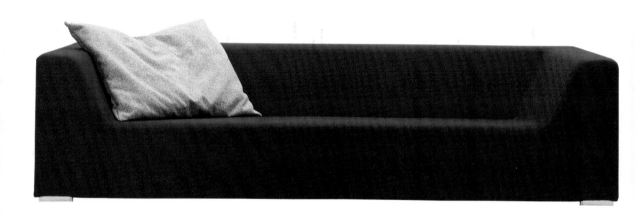

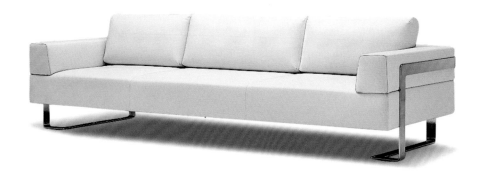

Matteo Thun
Carré | 2002
Wittmann

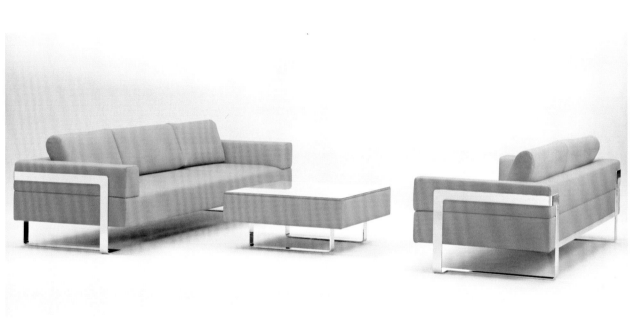

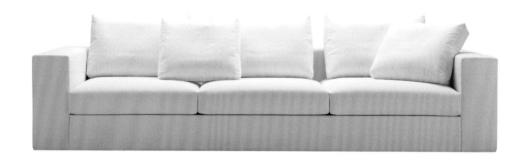

Mauro Lipparini
Beta | 2004
Zanotta

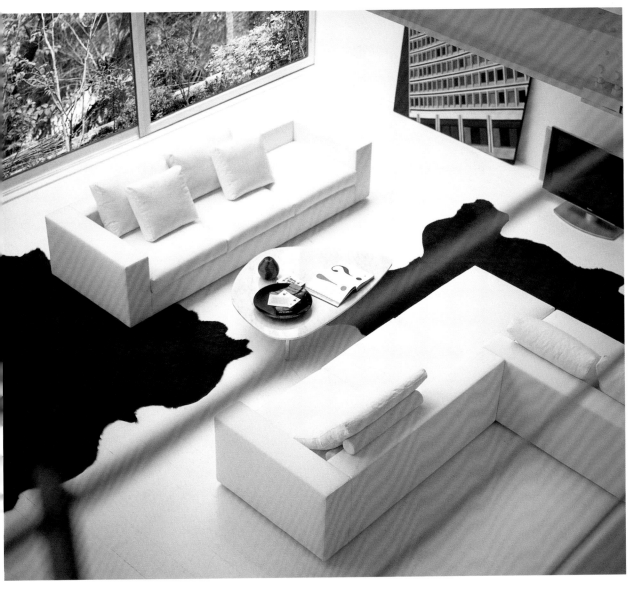

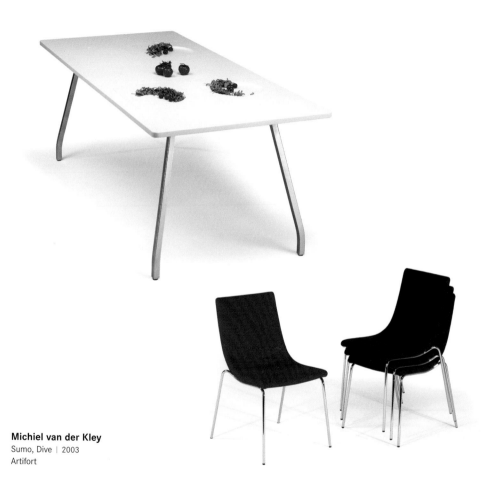

Michiel van der Kley
Sumo, Dive | 2003
Artifort

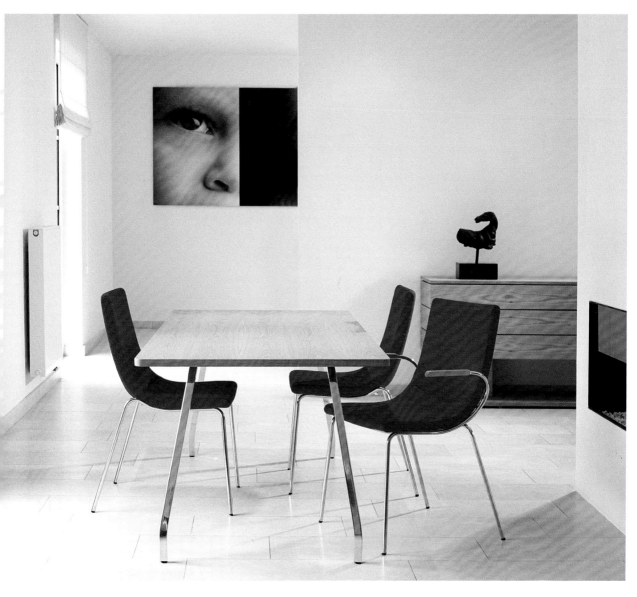

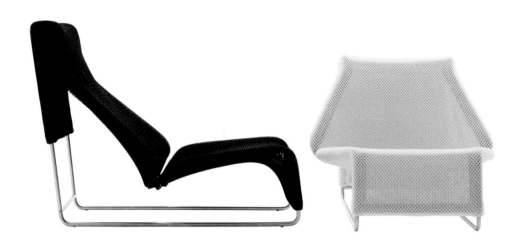

Patricia Urquiola
Lazy | 2003
B&B Italia

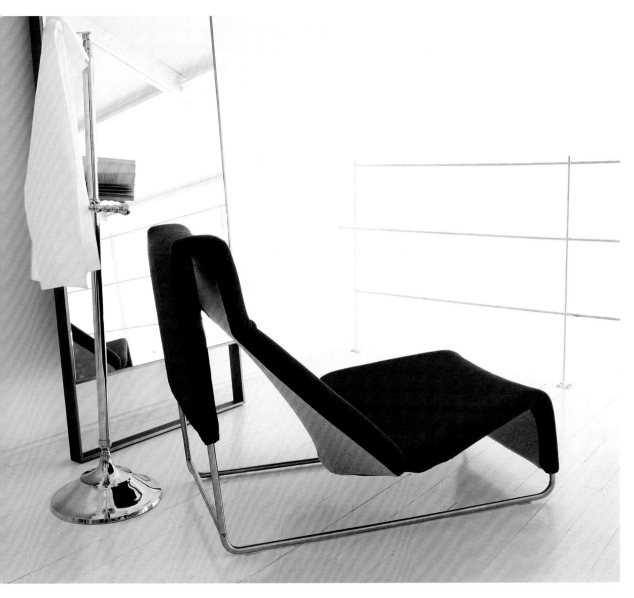

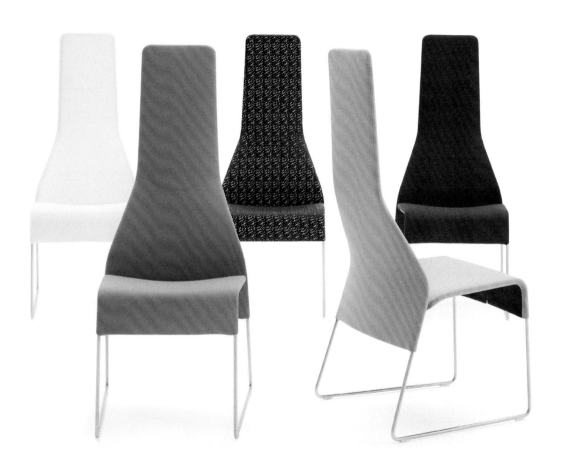

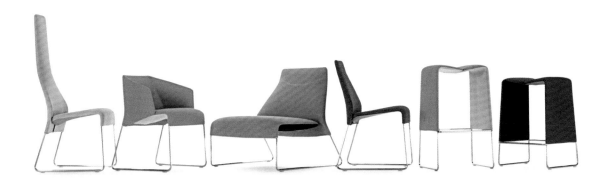

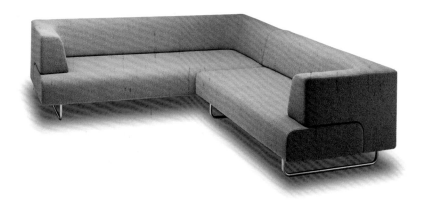

Pearson Lloyd
Easy | 2002
Walter Knoll

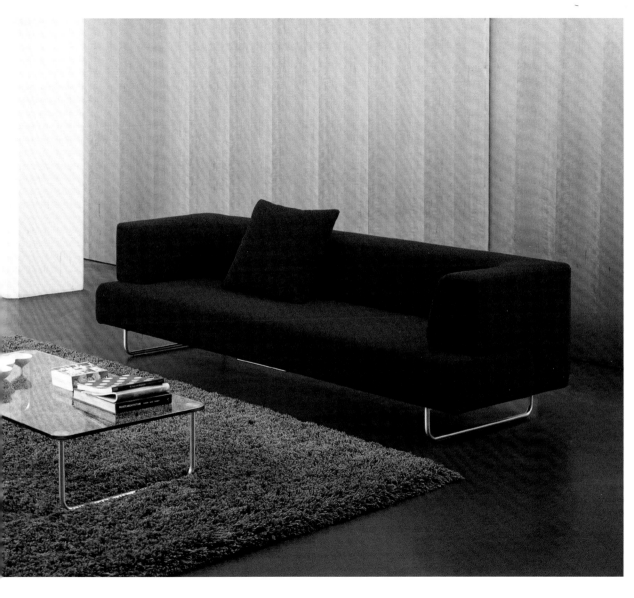

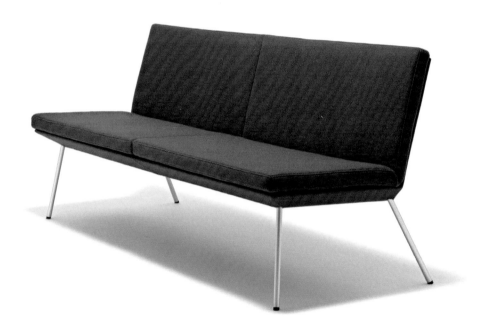

Pearson Lloyd
Kite | 2003
Walter Knoll

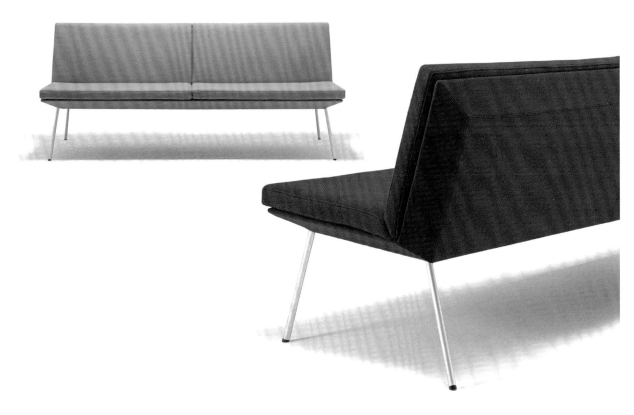

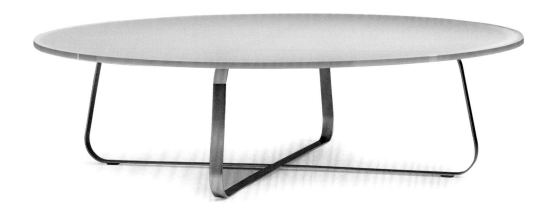

Pearson Lloyd
Ribbon | 2004
Walter Knoll

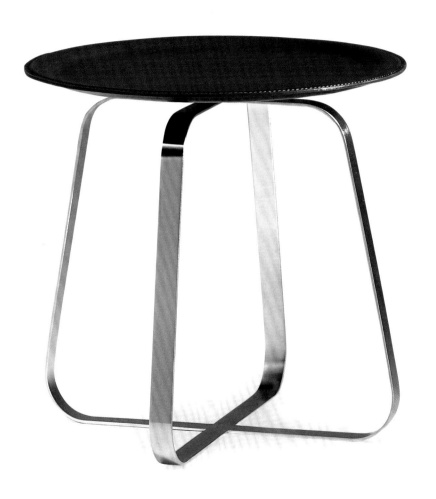

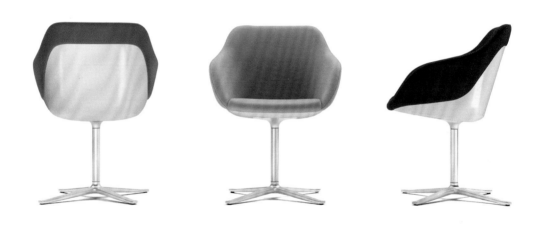

Pearson Lloyd
Turtle | 2005
Walter Knoll

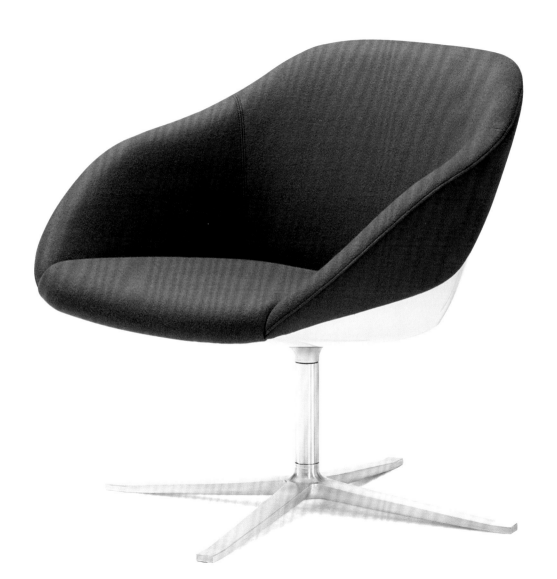

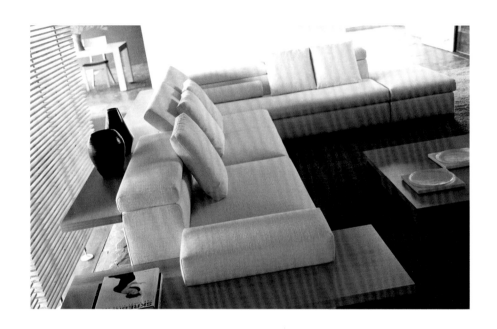

Pepe Tanzi
Primopiano | 2002
Mos Italia

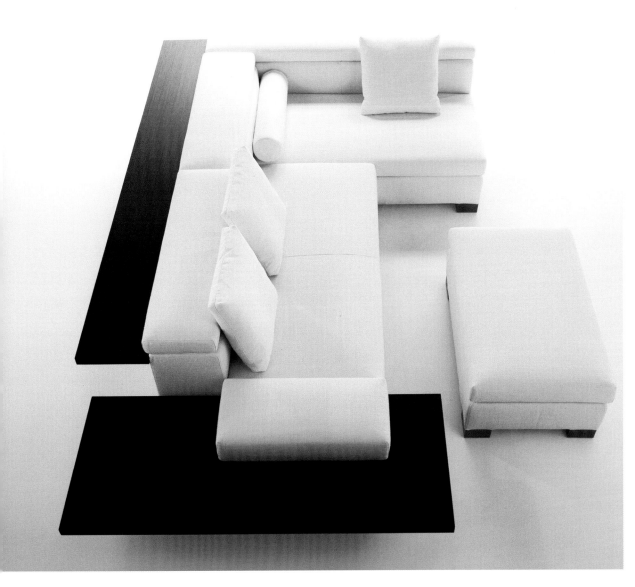

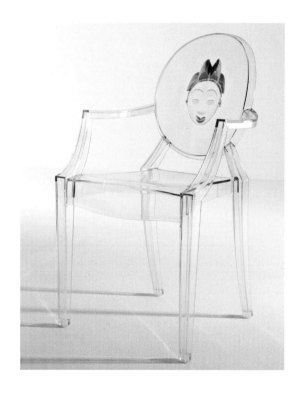

Philippe Starck
Louis Ghost | 2004
Kartell

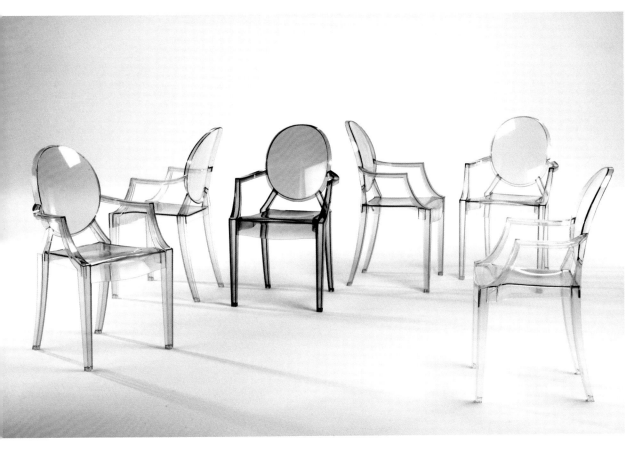

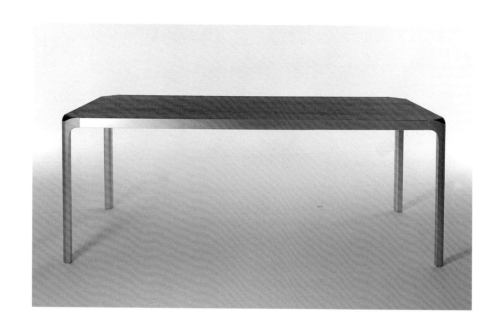

Raul Barbieri
Ipsilon | 2004
Ycami

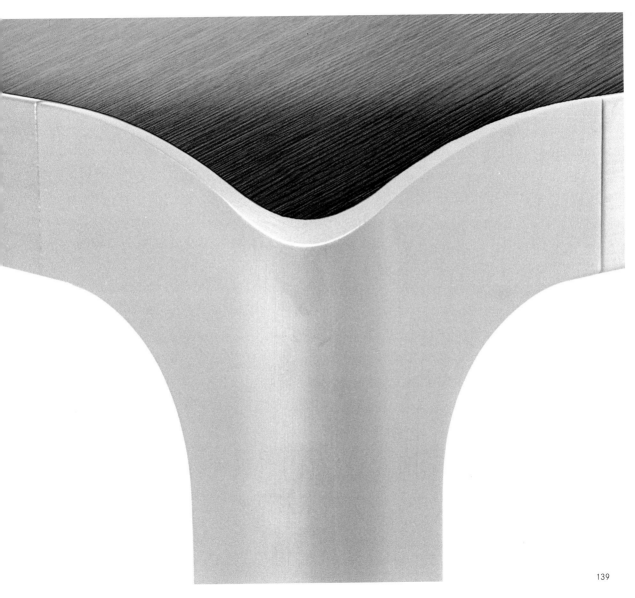

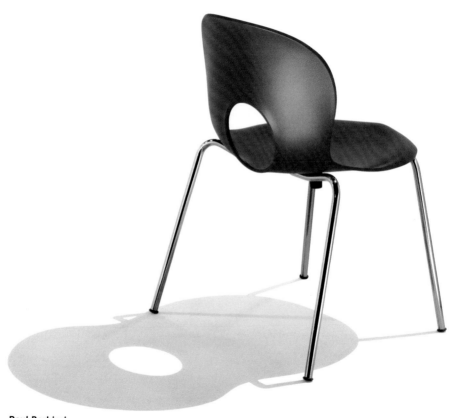

Raul Barbieri
Olivia | 2004
Rexite

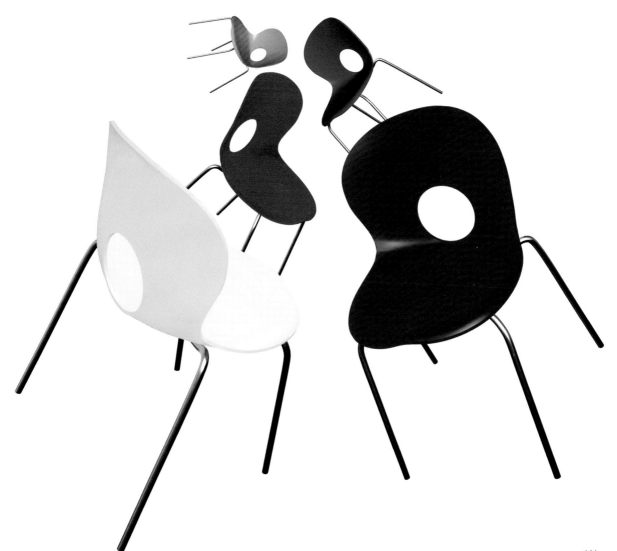

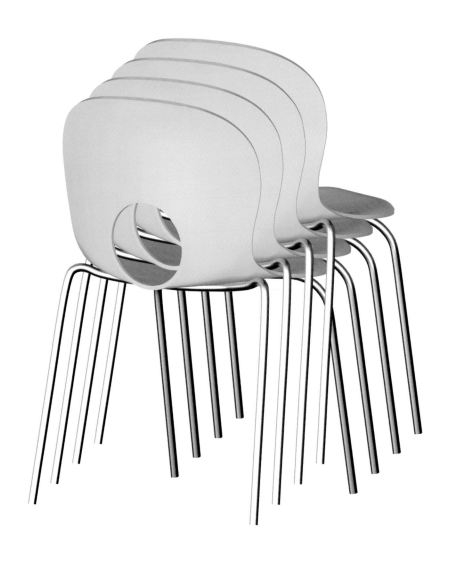

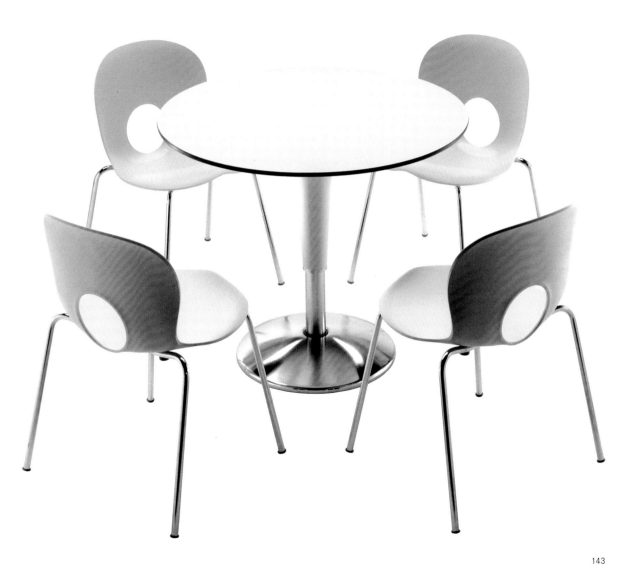

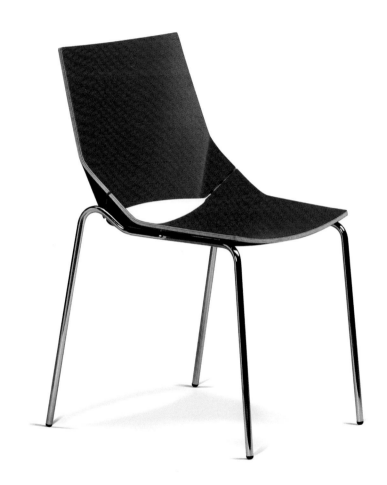

Raul Barbieri
Paper | 2003
Rexite

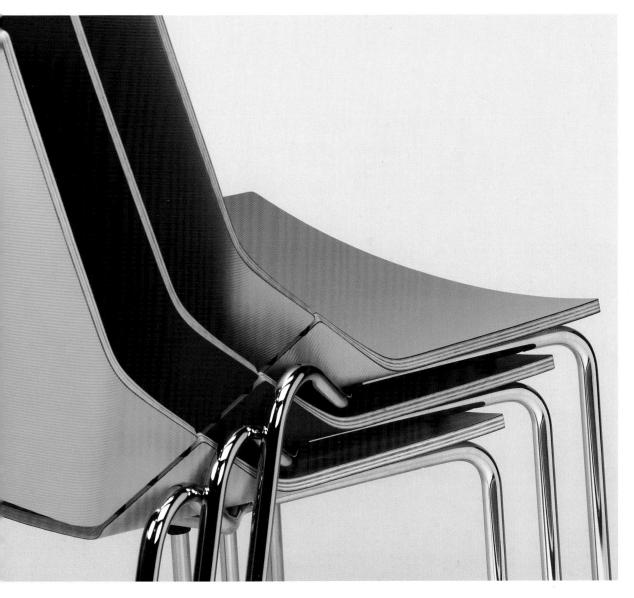

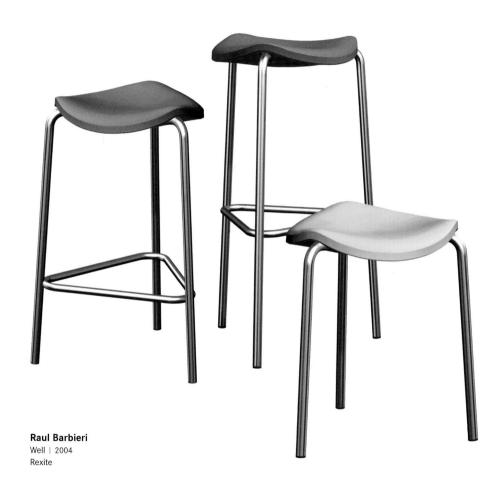

Raul Barbieri
Well | 2004
Rexite

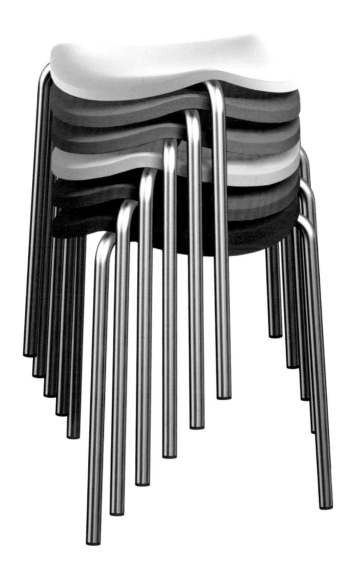

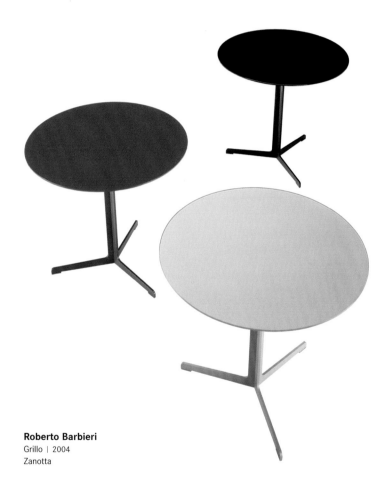

Roberto Barbieri
Grillo | 2004
Zanotta

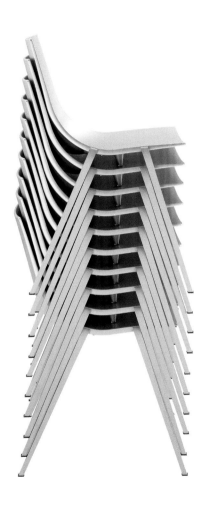

Roberto Barbieri
Isa | 2004
Zanotta

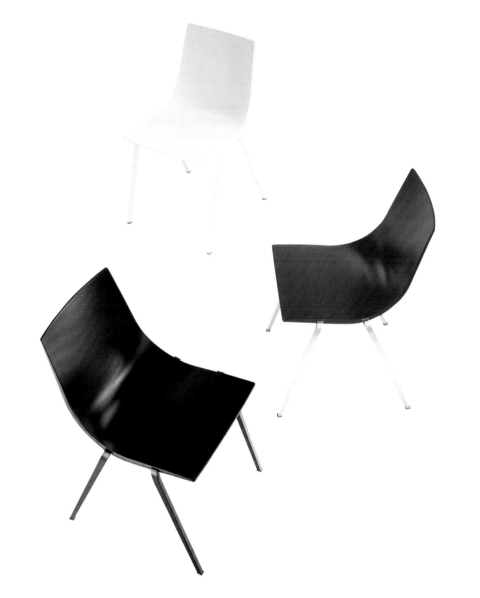

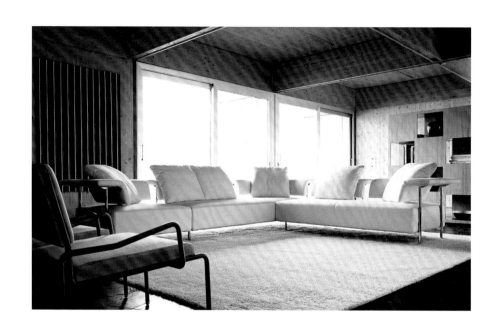

Roberto Volonterio
Volo | 2002
Mos Italia

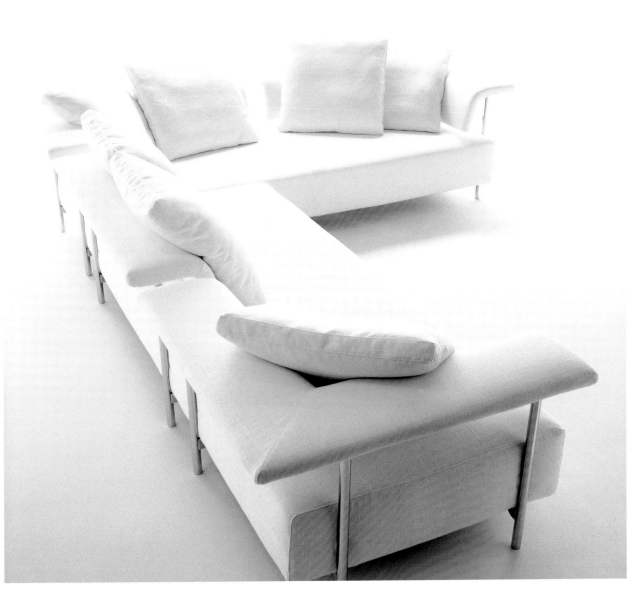

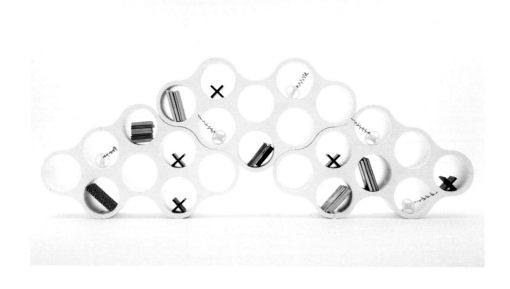

Ronan & Erwan Bouroullec
Cloud | 2002
Cappellini

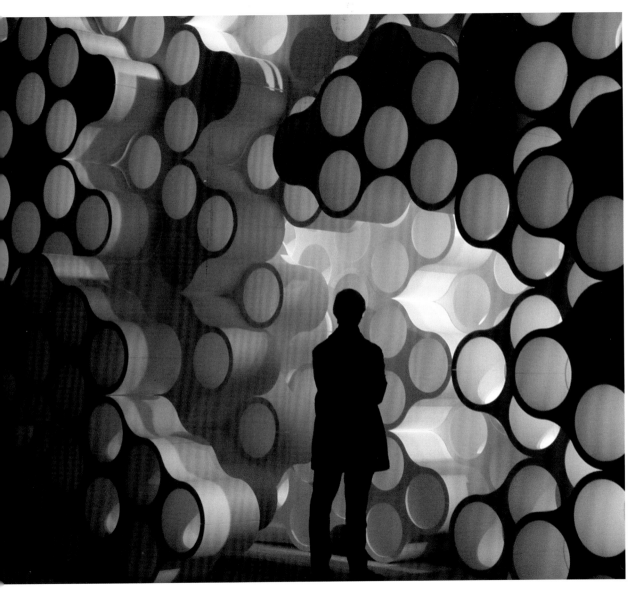

Ronan & Erwan Bouroullec
Joyn | 2002
Vitra

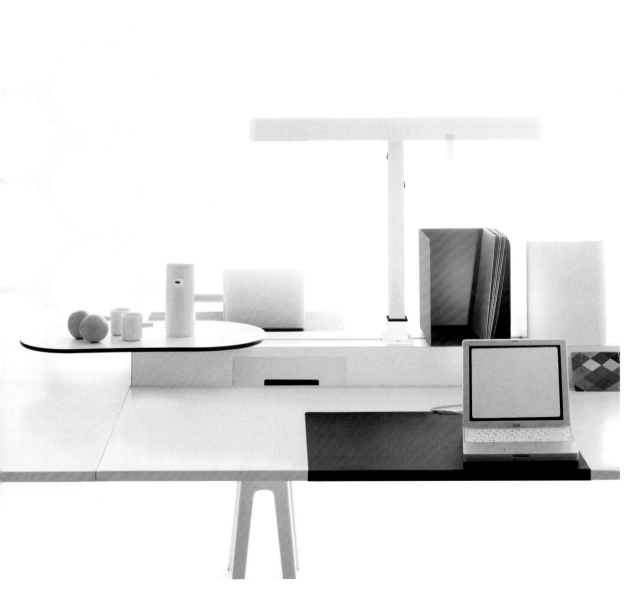

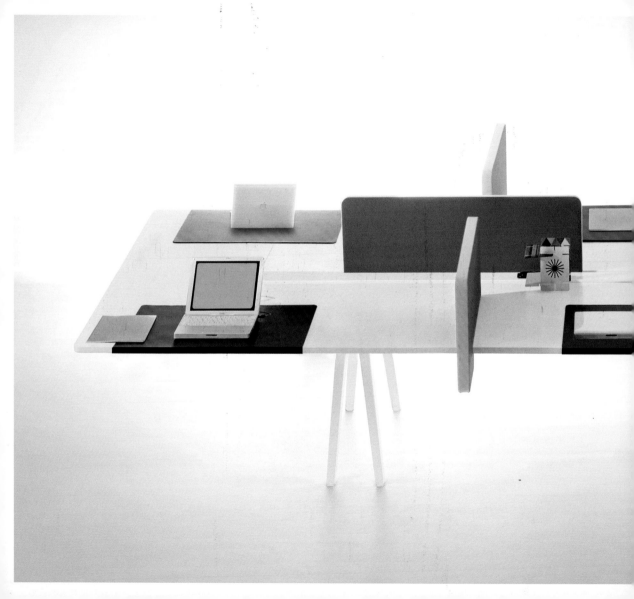

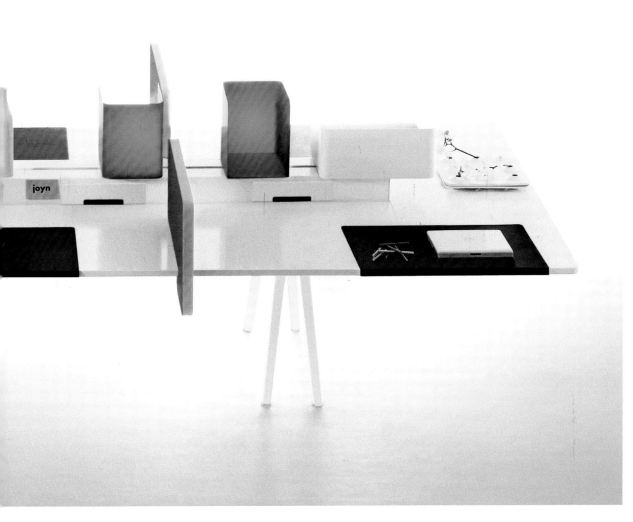

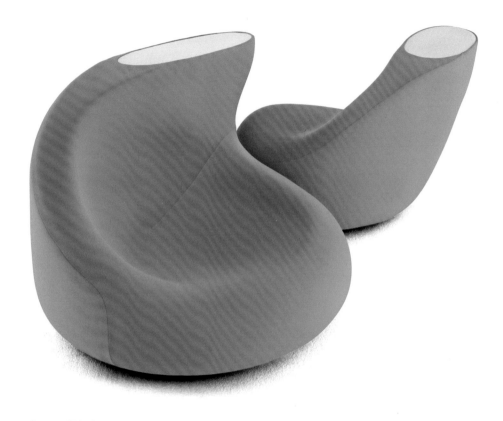

Setsu & Shinobu Ito
Au | 2003
Edra

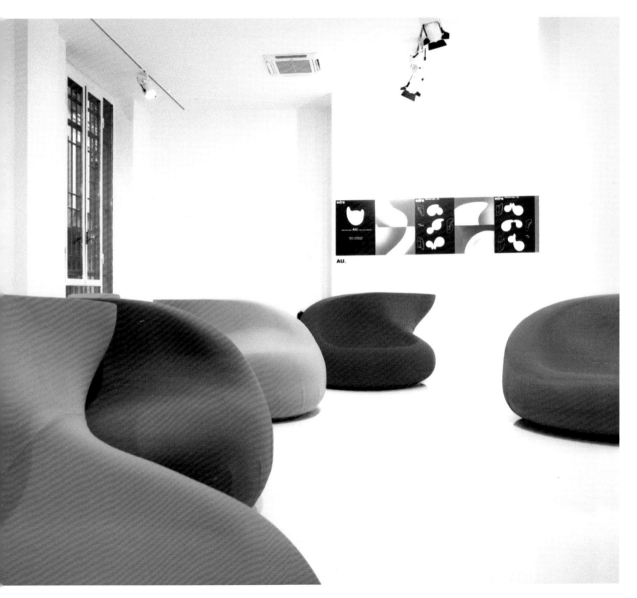

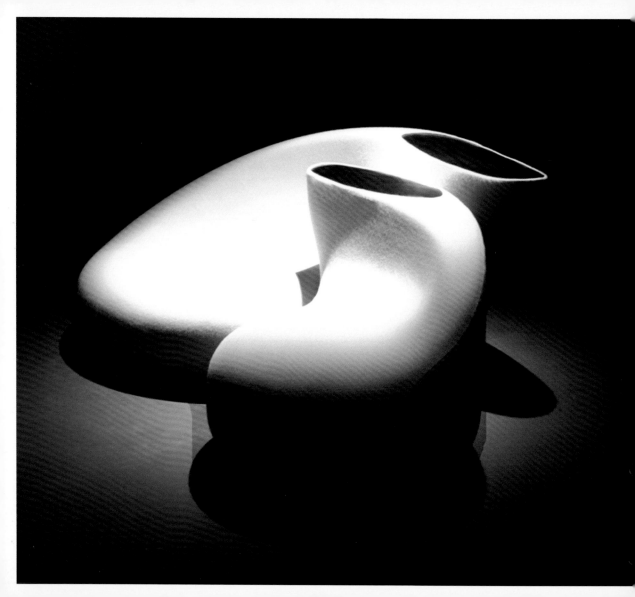

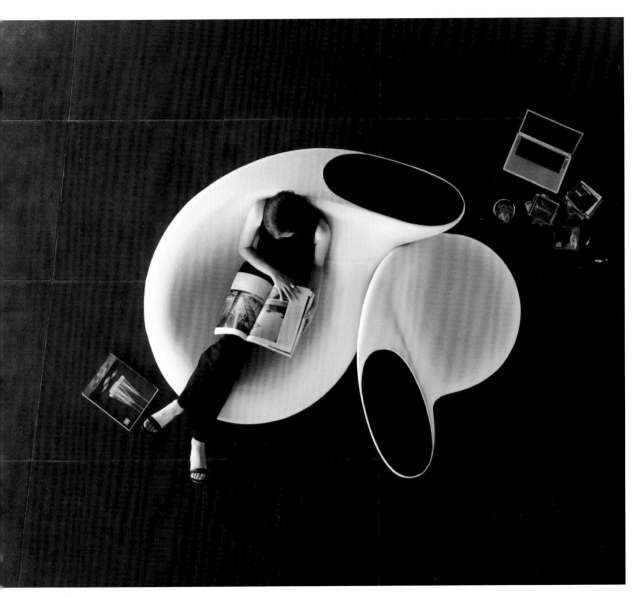

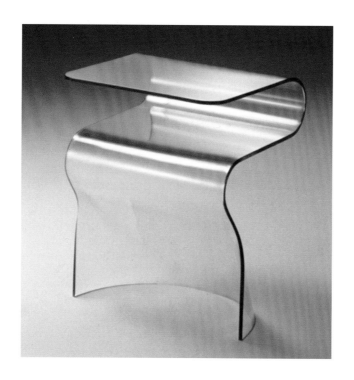

Setsu & Shinobu Ito
Toki | 2004
Fiam Italia

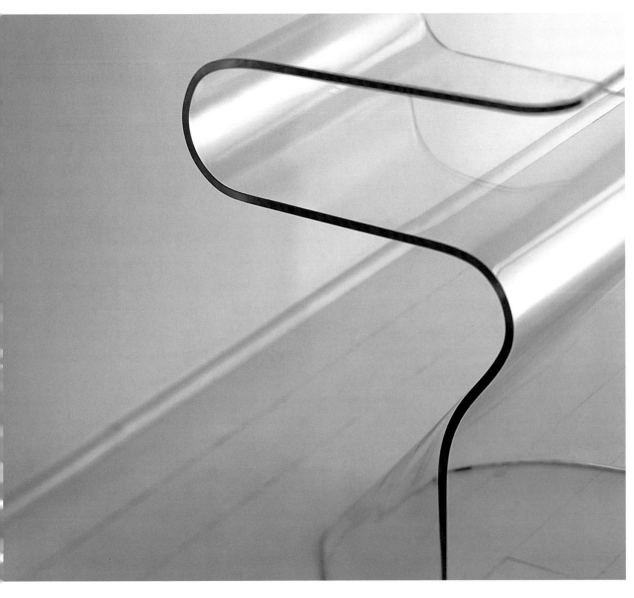

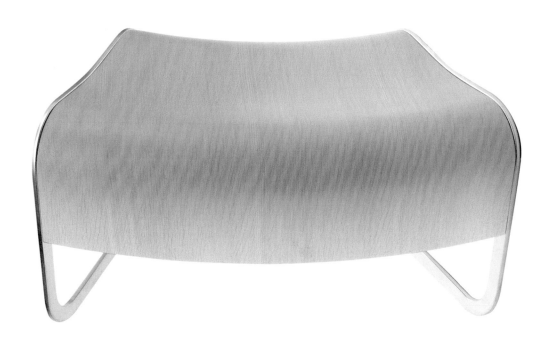

Shin & Tomoko Azumi
ZA Angle | 2004
Lapalma

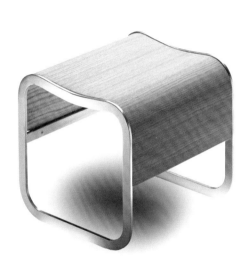
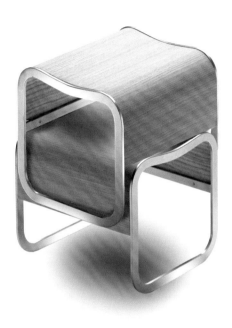

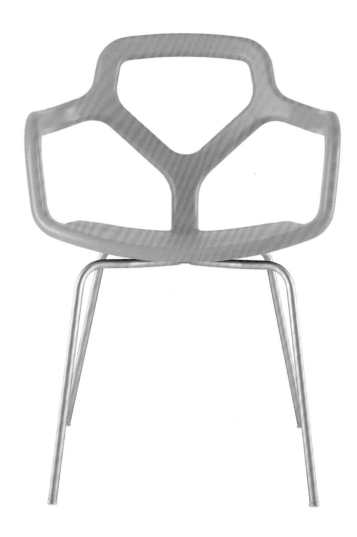

Shin & Tomoko Azumi
Trace | 2004
Desalto

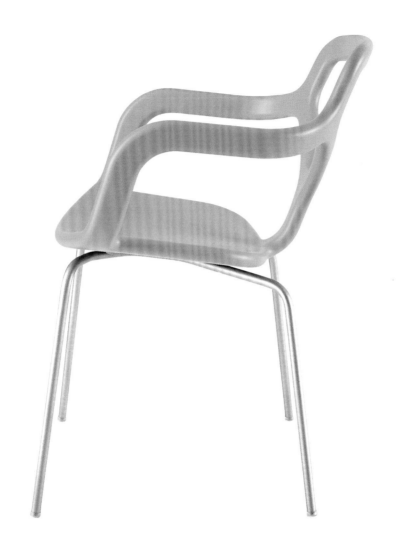

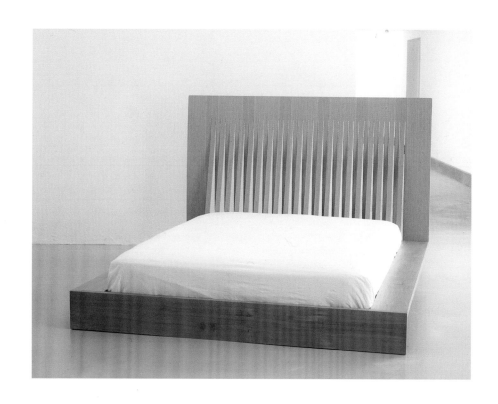

Shin & Tomoko Azumi
Shadow Bed King | 2004
Benchmark

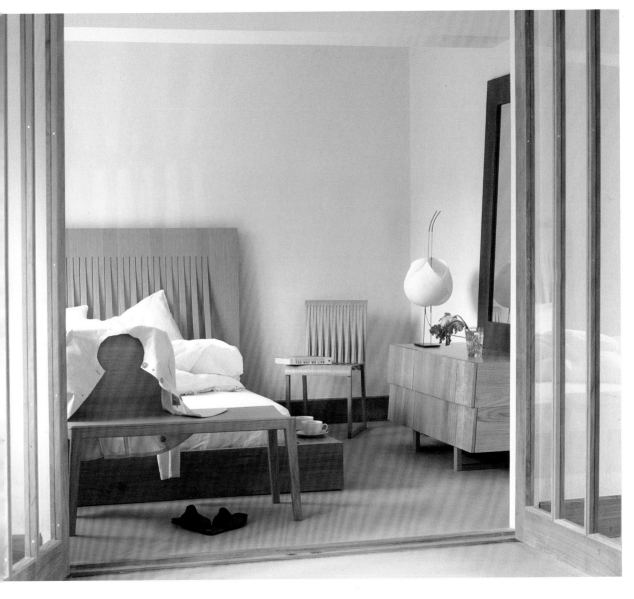

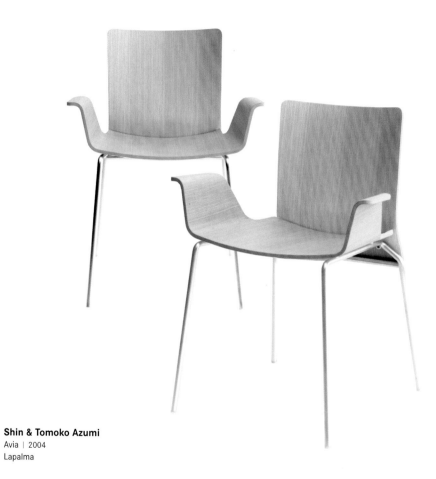

Shin & Tomoko Azumi
Avia | 2004
Lapalma

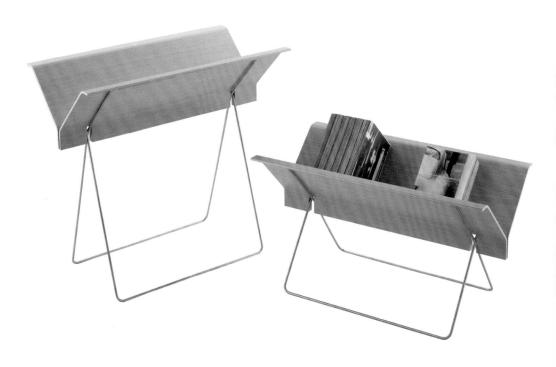

Stephen Burks
Ambrogio | 2004
Zanotta

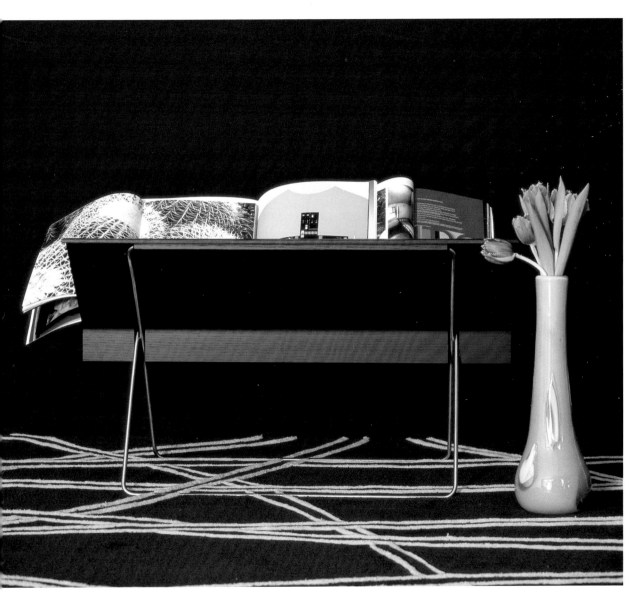

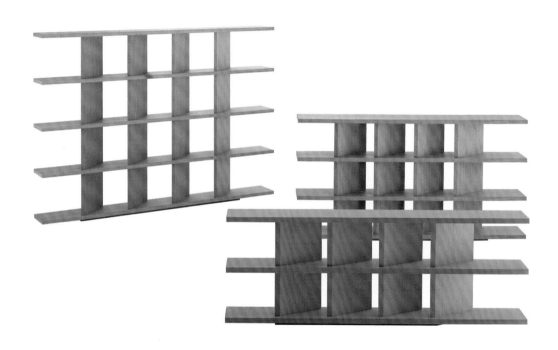

Todd Bracher
Slim | 2004
Zanotta

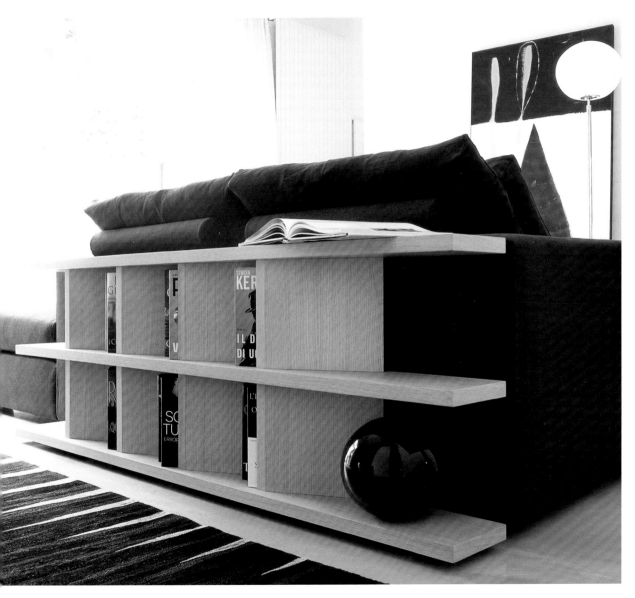

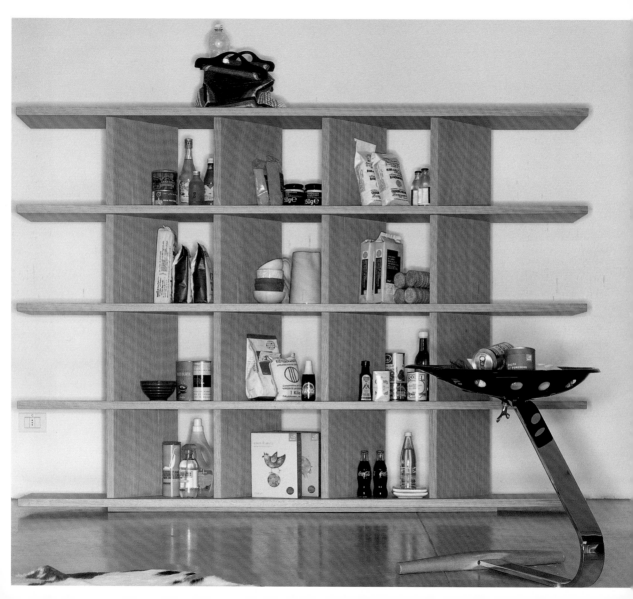

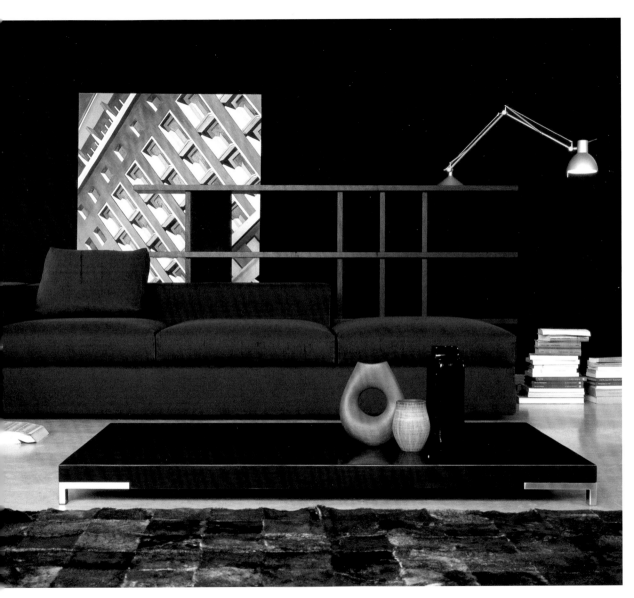

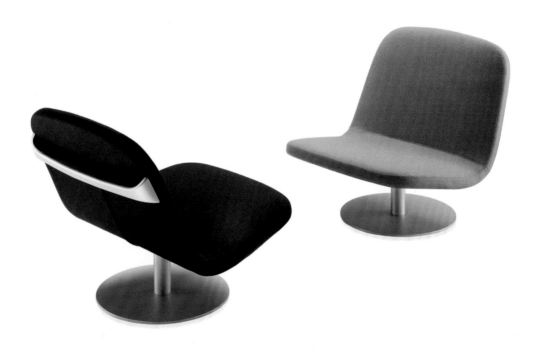

Werner Aisslinger
Flori | 2004
Zanotta

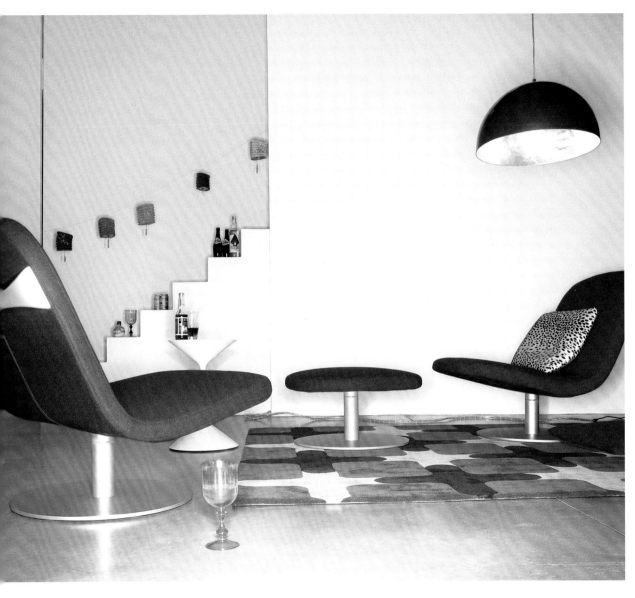

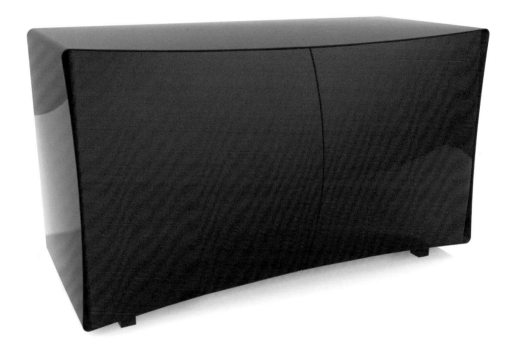

Xavier Lust
Crédence | 2003
De Padova

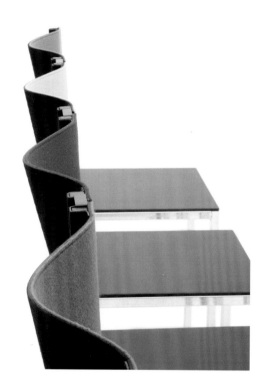

Yrjö Wiherheimo
Vilter | 2005
Vivero Oy

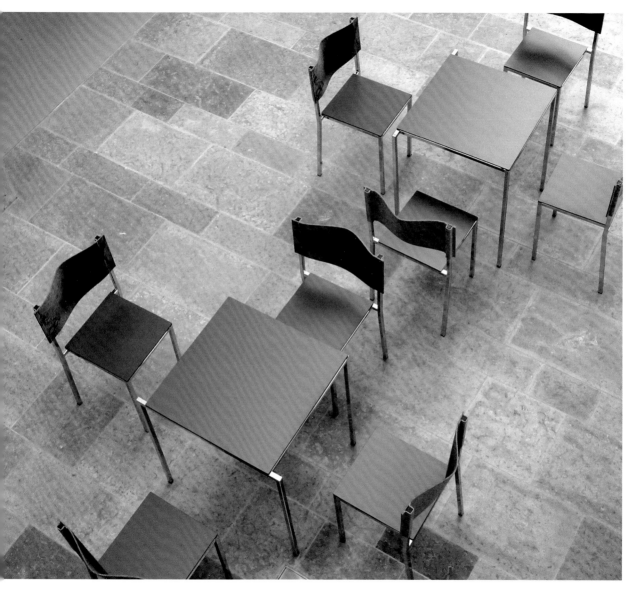

Artifort

Box 115, 5480 AC Schijndel, The Netherlands
P +31 73 658 00 20
F +31 73 547 45 25
info@artifort.com
www.artifort.com
Photos: © Artifort

B&B Italia

Strada Provinciale 32, 22060 Novedrate (CO), Italy
P +39 031 795 111
F +39 031 791 592
beb@bebitalia.it
www.bebitalia.it
Photos: © CR&S-B&B Italia, Fabrizio Bergamo

Benchmark

Bath Road, Kintbury, Hungerford, Berkshire RG17 9SA,
United Kingdom
P +44 1488 60 80 20
F +44 1488 60 80 30
sales@benchmark-furniture.com
www.benchmark-furniture.com
Photos: © David García

Bernini

Via Milano 8, 20020 Ceriano Laghetto (MI), Italy
P +39 02 96 46 92 93
F +39 02 96 46 96 46
info@bernini.it
www.bernini.it
Photos: © Stefano Campoantico

Cappellini (Cap Design SpA)

22060 Arosio (CO), Italy
P +39 031 75 91 11
F +39 031 76 33 22
cappellini@cappellini.it
www.cappellini.it
Photos: © Paul Tahon, Walter Gumier

Classicon

Sigmund-Riefler-Bogen 3, 81829 München, Germany
P +49 89 74 81 33 0
F +49 89 78 09 99 6
info@classicon.com
www.classicon.com
Photos: © François Halard, Classicon

De Padova

Corso Venezia 14, 20121 Milan (MI), Italy
P +39 02 77 72 01
F +39 02 77 72 02 70
info@depadova.it
www.depadova.it
Photos: © Paolo Riolzi, Luciano Soave

Derin Design

Abdi Ipekçi Cadddesi 77/1, Maçka Istanbul, Turkey
P +90 212 225 20 03
F +90 212 225 19 55
info@derindesign.com
www.derindesign.com
Photos: © Firat Erez

Desalto

Via per Montesolaro, 22063 Cantù (CO), Italy
P +39 031 78 32 21 1
F +39 031 78 32 29 0
info@desalto.it
www.desalto.it
Photos: © Desalto

Edra

Box 28, Perignano (PI), Italy
P +39 0587 61 66 60
F +39 0587 61 75 00
edra@edra.com
www.edra.com
Photos: © Edra

Engelbrechts
Skindergade 38, 1159 Copenhagen, Denmark
P +45 33 91 98 96
F +45 33 91 91 97
info@engelbrechts.com
www.engelbrechts.com
Photos: © Piotr Topperzer

Felicerossi
Via Sempione 17, 21011 Casorate Sempione (VA), Italy
P +39 0331 76 71 31
F +39 0331 76 84 49
info@felicerossi.it
www.felicerossi.it
Photos: © Felicerossi

Fiam Italia
Via Ancona 1/b, 61010 Tavullia (PU), Italy
P +39 0721 20051
F +39 0721 202432
fiam@fiamitalia.it
www.fiamitalia.it

Frighetto
Via dell'Industria 29, Box 152, 36071 Arzignano (VI), Italy
P +39 0444 47 17 17
F +39 0444 45 17 18
info@frighetto.it
www.frighetto.it
Photos: © Gianni Sabadin Studio

Fritz Hansen
Allerødvej 8, 3450 Allerød, Denmark
P +45 48 17 23 00
F +45 48 17 19 48
jah@fritzhansen.com
www.fritzhansen.com
Photos: © Egon Gade

Ghaadé
62 rue d'Entraigues, 37000 Tours, France
P +33 2 47 75 10 46
F +33 2 47 75 17 46
info@ghaade.com
www.ghaade.com
Photos: © Stéphane Nuvoloni

Glas Italia
Via Cavour 29, 20050 Macherio (MI), Italy
P +39 039 23 23 20 2
F +39 039 23 23 21 2
glas@glasitalia.com
www.glasitalia.com
Photos: © Studio Uno

Il Loft
Via Pegoraro 24, 21013 Gallarate (VA), Italy
P +39 0331 77 65 78
F +39 0331 77 65 79
info@illoft.com
www.illoft.com
Photos: © Giorgio Saporiti jr.

Kartell
Via delle Industrie 1, 20082 Noviglio (MI), Italy
P +39 02 90 01 21
F +39 02 90 09 12 12
kartell@kartell.it
www.kartell.it
Photos: © Pesarini & Michetti

Lapalma
Via Belladoro 25, 35010 Cadoneghe (PD), Italy
P +39 049 70 27 88
F +39 049 70 08 89
info@lapalma.it
www.lapalma.it
Photos: © Luciano Svegliado

Mos Italia
Via Montenero 15, 22060 Località Cantú,
Vighizzolo (CO), Italy
P +39 031 73 00 89
F +39 031 73 25 05
mos@mositalia.com
www.mositalia.com
Photos: © Studio Cerati

Offecct
Skövdevägen, Box 100, 543 21 Tibro, Sweden
P +46 504 415 00
F +46 504 125 24
support@offecct.se
www.offecct.se
Photos: © Offecct, Peter Fotograf

Paola Lenti
Via XX Settembre 7, 20036 Meda (MI), Italy
P +39 0362 34 32 16
F +39 0362 70 49 2
info@paolalenti.it
www.paolalenti.it
Photos: © Sergio Chimenti

Rexite
Via Edison 7, 20090 Cusago (MI), Italy
P +39 02 90 39 00 13
F +39 02 90 39 00 18
info@rexite.it
www.rexite.it
Photos: © Raul Barbieri, Armando Rebatto,
Luciano Fanello

Sellex
Polígono Arretxe-Ugalde, Ezurriki kalea 8-10,
20305 Irun, Spain
P +943 55 70 11
F +943 55 70 50
sellex@sellex.es
www.sellex.es
Photos: © Martin y Zentol

Stua
Polígono 26, 20115 Astigarraga, Spain
P +34 943 33 01 88
F +34 943 55 60 02
stua@stua.com
www.stua.com
Photos: © Martin y Zentol, Albert Font

Studio Antti E
Pakaantie 1, 16300 Orimattila, Finland
P +358 20 1550 955
F +358 20 1550 959
antti.evavaara@Studioanttie.fi
www.studioanttie.fi
Photos: © Teemu Töyryla

Vitra International
Klünenfeldstraße 22, 4127 Birsfelden, Switzerland
P +41 61 3771509
F +41 61 3771510
info@vitra.com
www.vitra.com
Photos: © Miro Zagnoli

Vivero Oy
Hämeentie 11, 00530 Helsinki, Finland
P +358 9 774 533 0
F +358 9 774 533 11
info@vivero.fi
www.vivero.fi
Photos: © Kari Palsila

Walter Knoll
Bahnhofstraße 25, 71083 Herrenberg, Germany
P +49 70 32 20 80
F +49 70 32 20 82 50
info@walterknoll.de
www.walterknoll.de
Photos: © Peter Schumacher, Karl Huber

Wittmann Möbelwerkstätten
3492 Etsdorf/Kamp, Austria
P +43 2735 2871
F +43 2735 2877
info@wittmann.at
www.wittmann.at
Photos: © Bernhard Angerer

Ycami
Via Provinciale 31/33, 22060 Novedrate (CO), Italy
P +39 031 78 97 31 1
F +39 031 78 97 35 0
info@ycami.com
www.ycami.com
Photos: © Stefano Di Tomaso

You and I Design
110B Moreshead road, W9 1LR London,
United Kingdom
P +44 7811 974 825
info@youandidesign.co.uk
www.youandidesign.co.uk
Photos: © Calum Lasham, Nemone Caldwell

Zanotta
Via Vittorio Veneto 57, 20054 Nova Milanese (MI),
Italy
P +39 03 62 49 81
F +39 03 62 45 10 38
zanottaspa@zanotta.it
www.zanotta.it
Photos: © Adriano Brusaferri

Zeritalia
Via Flaminia, 61030 Calcinelli di Saltara (PU),
Italy
P +39 0721 89 43 08
F +39 0721 89 40 07
zeritalia@zeritalia.it
www.zeritalia.it
Photos: © Zeritalia

Zerodisegno
Via Piacenza 122, 15050 San Giuliano Vecchio (AL),
Italy
P +39 0131 38 85 85
F +39 0131 38 73 58
info@zero-system.com
www.zero-system.com
Photos: © Zerodisegno

© 2005 daab
cologne london new york

published and distributed worldwide by
daab gmbh
friesenstr. 50
d-50670 köln

p +49-221-9410740
f +49-221-9410741

mail@daab-online.de
www.daab-online.de

publisher ralf daab
rdaab@daab-online.de

art director feyyaz
mail@feyyaz.com

editorial project by loft publications
© 2005 loft publications

editor martin rolshoven
layout ignasi gracia blanco
french translation marion westerhoff
italian translation maurizio siliato
spanish translation eva dallo
english translation matthew clarke
copy editing susana gonzález

printed in spain
anman gràfiques del vallès, spain
www.anman.com

isbn 3-937718-28-1
d.l.: B-43100-2005